生まれ変わるデザイン、持続と継続のためのブランド戦略

老舗のデザイン・リニューアル事例から学ぶ、
ビジネスのためのブランド・デザインマネジメント

ウジ トモコ 著

はじめに

「そもそも、なんで、プリン?」

地方創生施策の勢いもあってか、北は北海道の北見市から南は九州の鹿児島市まで、デザイン・マーケティングの講演や地域ブランドにまつわるデザイン・コンサルティングなど、地方からお声がけをいただく機会がここ数年劇的に増えた。地域のブランド資産を活かし、新しい産業の創出やそれにまつわる雇用対策、新商品の開発支援などにも「デザインの力」が強く求められていることを感じる。

この時の依頼は、福島県会津下郷の老舗和菓子店が手がける新商品「地産品で作る贅沢プリン」のパッケージデザイン開発支援。私たちは宅急便で簡単に送れるほどの小さなデザインの依頼であったとしても、必ず現地に赴き、その周辺環境や仕入れ先、現状の顧客や販路を確認してデザイン制作を行うよう常に努めている（これをデザインの業界では、デザイン・リサーチあるいはクリエイティブ・リサーチなどとも言う）。

藁葺き屋根の民家が今でも軒を並べる「大内宿」は外国人観光客などにも人気の観光スポット。その「大内宿」からさほど遠くはない距離を移動して、会津街道沿いにある「笹屋皆川製菓」に私

たちが初めて訪れたのは、2013年晩夏のことである。

「肝心のまんじゅうはどうするのだろう。老舗本来のブランドのテコ入れはしなくても良いのだろうか」

始まりは、なんとなくむずむずする、といった程度の疑問だった。けれども、この老舗まんじゅう屋の件で感じた、素朴で小さな疑問がきっかけで始まった「新商品開発を、リ・ブランディングプロジェクトへと拡大解釈して、問題解決する試み」は、結果としてこの後にいくつか続く老舗や地域のリ・ブランディング、事業統合におけるデザイン・リニューアルのフレームワークへとつながっていく。そして私はこの時、あるパターンを発見した。

それは、これまで長年デザイナーとして活動してきた中で感じていた最大の疑問、たとえば大企業における新事業のロゴ制作や広告キャンペーンなどに関わった際に「なぜ（主軸となる）マスターブランドのテコ入れを放置して、枝葉末節のマーケティングばかり興しては捨てるという刹那的な方法を繰り返すのだろう」というようなことに対する明確な答えでもあったのだ。

これはいわば、小さな個人商店だけではなく、大きな組織でも使用可能なデザイン戦略だ。笹屋皆川製菓の場合で言えば、それぞれの商品を拡張性のあるデザインシステムでつなぎ、最終的には、老舗らしいクラス感と品格をまとったプリンと、新しい挑戦を続ける和モダンテイストのまんじゅう屋としての「ブランド価値」を同時に手に入れることができるデザイン・リニューアルとなった。

この本では、コストに対してより高いバリュー（価値）を生み出す「デザインの使い方（バリュー・イノベーション）」を中心に、巻末には、私たちが提案する、拡張性あるデザイン・ガイドライン（の最もミニマルなタイプ）も掲載した。書籍の終盤では、期間限定イベントのサインデザインにおける戦略立案から「観光協会のサイトリニューアル」「地域ブランディングにつなぐ」という最新実例も紹介している。

もちろんストーリーだけでなく、ロジックやフレームワークも盛り込んで解説しているので、ノンデザイナーの方も、ブランド・デザインをあまり扱ったことのないデザイナーでも「デザイン戦略の立案」のスキルがこの本を読み終わる頃には手に入るだろう。あなたや、あなたのクライアントをデザインによって成功へ導く引き金となることは間違いない。

まずは、そのまんじゅう屋で実際に起こった出来事を、開発エピソードを交えてお話ししていこうと思う。

ウジトモコ

第1章 アイデンティティを再定義すると世界が変わる！ 15

1 「老舗」のためのデザイン・リニューアル 16
まんじゅう屋がプリンを作って何が悪い？ 16
老舗が生き残るために、変えるべきものとは 19
意外と身近な「デザインがありすぎる問題」を斬る 25

2 デザイン戦略視点でリニューアルを考える 27
ロゴのデザイン・リニューアルを一度にできない場合の解決策 27
デザイン戦略はコストダウンへの近道 29
今の顧客を大切にしながら、新規顧客をどうやって呼び込んでいくのか 35

3 現状把握と新コンセプトの作成 38
推奨—デザイン資産のモジュール化 38
実践—見てわかるグラフィック分析 40
自分の立ち位置を再確認して新しいブランド・イメージ（コンセプト）を導く 41

はじめに 3

第2章 「デザイン・リニューアル」で売り上げをあげるしくみ 65

1 デザインシステムを構築する 66

まんじゅうではなく、笹屋皆川製菓ブランドを売る 66

デザインを要素（エレメンツ）からなる、システム（シンキング）であると考える 67

デザインの要素（エレメンツ）を戦略的に策定する 70

4 育つ市場を探し出してデザインする 44

まんじゅうを買う人がプリンを買うわけではなく、プリンを買う人がまんじゅうを買うという流れをデザインする 44

ルーツやアイデンティティがないケースでは、何を起点にしたら良いのか 47

地域名×プロジェクト名の組み合せで、育つ市場をデザインしよう 50

5 アイデンティティ・デザインの基本を考える 54

アイデンティティ・デザインの基本は、エレメンツ（要素）とシステム（組み合わせ） 54

1. 世界にひとつしかないものを考えよう 56
2. 時間を味方につけよう 57
3. 成長させるように、最初から作ろう 59

激戦が予想される「地産品だらけ」のマーケットでどうしたら買ってもらえるか 61

2 コミュニケーション・デザインを考える 73

女性の行動パターンを理解して、戦略的にデザインする 73

地産品のデザイン・リニューアルで気をつけておきたいこと 79

小さいからこそ価値がある！をデザインする方法 83

失敗しない「小さいパッケージ」のデザイン・プロセス 86

3 商品のためのプロトタイプを考える その1 90

包装紙の試作を繰り返すうちに、ブランドの強みやあるべき姿が見えてくる 90

ダメなものはあっさり直す 92

ショッピングバッグテストのためのレイアウトパターン 94

4 商品のためのプロトタイプを考える その2 97

小型グラフィックはブランド証明書 97

ブランド・デザインのためのフォント―超基本の三原則 99

移り変わる広告トレンドに流されないために 103

5 デザインでブランドのメッセージを発信する 105

ブランド・アイデンティティでキャンペーンを展開する 105

地味に思えるブランド・メッセージを素敵にデザインして注目を集める 108

デザインに磨きをかけて、シーズンプロモーションにブランド・アイデンティティを使い続ける 110

第3章 デザインを生むプロセス

1 模索―周辺情報とデザイン・コンセプトをリンクさせる 133

モチーフを選ぶ 134

6 環境、重力、密度をシミュレーション―ロゴデザインから風呂敷、手ぬぐい、スカーフ、バンダナデザインへの展開 112

7 ひらめきを形にする方法 114

クリエイティブ・ジャンプとは何か 114

問題解決のためのデザイン 118

大切なのは不完全なアイデアをエッセンスとして取り入れる技術 122

いいアイデアをきちんと着地させるために 123

何を作り、どんな戦略にするのかを考える 125

完全を目指すのではなく、安全に素早くテストする 125

メディア・シミュレーションで戦略もシミュレーションする 128

もの（プロダクトデザイン）への着地 129

不完全さをチャンスと捉えよう 131

2

バランスを考える 138

フォントを使う 141

創造──方向性を決めてクリエイティビティを高める 145

カラーを定義する 145

テクスチャーを意識する 148

フォルムをイメージする 150

3

分類──カテゴリー、クラス、タイプで分けてラフから不要な案を削ぎ取る 153

ホワイトスペースひとつで高級感が変わる 153

クラスアップ戦略の確認 154

クラスとタイプでデザインのディレクションを容易にする 157

4

導入──段階的導入のシナリオ（時間性のデザイン）を考える 160

ブランドロゴが持つ潜在能力とはプロジェクトをつなぎ、育てるデザインのバージョンアップ 160 162

5

拡散──デザイン・プランニングを考える 164

強いデザインのためのデザイン・プランニング 164

デザインの規則性と一回性を考える 165

デザイン・マニュアルではなく、デザイン・ガイドラインを作る 168

第4章 スケーラブル&ダイナミック・アイデンティティの実装

1 未来を見据えたロゴ・アイデンティティを考える 179

ロゴ・アイデンティティの精度をあげるには 180

未来に起こりそうなことを予測する 180

現状メディアで最適な適応性（レスポンシブ）と未来への拡張性（スケーラブル）183

2 様々なメディアにフィットするロゴデザインを考える 186

ロゴはメディアデバイスや街の風景の中をどう駆け抜けていくのか 190

ブランド情報とインターフェイスにおけるデザイン・ガイドライン 190

企業や地域ブランディングなど、目的によって異なるデザイン・ガイドラインを用意する 191

6 展開―ブランド・デザインを再定義する 193

スケールするアイデンティティのためのデザイン・シミュレーションを考える 169

ブランド・デザイン再定義のタイミングとポイント 172

ダイナミック・アイデンティティ・デザインシステムとは 172

グラフィックを展開する 175

176

3 物や空間から受ける印象をデザインでコントロールする 201

商品パッケージと店舗デザインの切っても切れない関係 201

体験をデザインするカラーマネジメント 203

印象の統一と斬新さを共存させるには 206

4 ブランド・デザインが周囲に埋もれないために 208

周囲の環境に埋もれないブランドのデザインとは 208

リ・ポジショニング・デザインとアイデンティティ（展示会のデザインで目立つためには）211

迷ったら戻れる起点を定義しておく 214

5 商品広告の基礎とブランド・アイデンティティを守る販促のアイデア 216

商品広告とブランド・アイデンティティ 216

ネイティブ広告とブランド・ジャーナリズム 217

ブランド・アイデンティティを育て、守るためのライティングとアングル 219

トーン・アンド・マナーをリ・ブランディングの戦略に使う 222

6 モニタ上のブランド・デザインを考える 225

ブランド・アイデンティティを守るインターフェイス・デザイン 225

シンプルな画面の中にブランドの色をどう打ち出すのか 226

アクションとシナリオを言語化してから可視化する 229

第5章 世界で一番小さい（ミニマムな）デザイン・ガイドラインを作ってみよう 237

1 アイデンティティを定義しよう 238
2 主軸となるグラフィック（エレメンツ）を決めよう 239
3 実際に使用するシーンを想像してデザインを展開してみよう 242
4 ブランドのイメージが統一できるような空気感を定義しておこう 244
5 デザイン・アイデンティティを拡張させて、新たな可能性を拓こう 247

Appendix 本書のポイントであるデザインロジックとデザイン用語のまとめ 249

7 ユーザーの体験価値をデザインする 231

体験価値をデザインするために必要なこと 231
様々な専門家に意見を聞く 232
ユーザーとしてレビューする（デザイン最終選考のABテスト） 235

あとがき 253

参考事例・制作者クレジット、使用イメージ・クレジット 255

参考文献、ウェブサイト 255

Design Research & Marketing

第1章 アイデンティティを再定義すると世界が変わる！

「老舗」のためのデザイン・リニューアル

1

まんじゅう屋が
プリンを作って何が悪い?

「まんじゅう屋なのだから、まんじゅうをもっとしっかり売るべきでは?」

今回の私たちのミッションは、この「まんじゅう屋、笹屋皆川製菓が作るプリン」のパッケージデザインだ。もやもやしたまま心は晴れない。

会津街道沿いになびく濃紺ののぼりには、「倉村まんじゅう」と書かれていた。この、倉村まんじゅうは、日本人なら誰でも一度は口にしたことがあるだろう、いわゆる薄皮まんじゅうの類に入るのだが、ふっくらと温みがあり素朴な美味しさは、「まんじゅう」を普段口にしない子供でもぺろりと平らげてしまうこともよくあると聞く。人気の秘密は、変わらない手作りの製法にある。一度は大量生産型の店を目指したこともあったが、今は全て手作りに回帰し、母娘二人が切り盛りする。

この老舗まんじゅう屋「笹屋皆川製菓」に私たちのブランド・プロジェクトが初めて訪れたのは、2013年晩夏のことである。

多くの企業は「新商品開発」や「商品広告」には費用をかけるが、「ブランドのメンテナンス」

には費用をかけないと考えているからだ。広告は売り上げに直結していて、ブランドのデザインは売り上げと関係がないと考えているからだ。季節のキャンペーンや新商品のリリースに夢中になり、ブランドロゴのデザインは放置されるというケースも少なくない。

一方で世界経済の先端を邁進する企業の多くは、マーケティング施策よりもブランド戦略を重要視している。セールスマンではなくデザイナーを活用している。ものではなく、体験を売っている。統合された質の高いコミュニケーションや、快適な優れたデザインは「優良なユーザー」を引き付けることを理解しているからだ。

「まんじゅう屋が作るプリン」のパッケージデザイン開発に端を発したプロジェクトは、多くの企業が間違いがちなこの問題にメスを入れることから始まる。

この老舗のデザイン・リニューアルは、ロゴをデザインシステムの中心と捉える拡張可能な「老舗リ・ブランディング」のモデルケースとなる。デザインのクラス感をあげ、老舗の価値を再定義するミッションに必要な全てのプロセスを経ており、なおかつ、それ自体に大変わかりやすい結果も出ていたからだ。

デザインは高品質に、消耗材などの包装コストは使い続けるほどに縮小する、バリュー・イノベーション（34ページ参照）型の実践であり、戦略的再生デザインモデル（本書では、これを「スケーラブル・アイデンティティ・デザインシステム」と呼びたい）の開発のきっかけとも言える。

本書では、エピソードを交えていくつかのデザイン戦略を紹介していくが、とりわけ、ブランドのロゴデザインを中心に展開する「スケーラブル・アイデンティティ・デザインシステム」（249

ページ参照)にこだわって説明していきたい。なぜなら、グローバル化やインバウンドなどが叫ばれる中、このデザインシステムを取り入れることで、ブランド強化と持続可能なデザイン戦略を手に入れることができるからだ。

企業および事業の統合は、この先さらに増えていくだろう。ブランドとブランド、老舗と老舗、メーカーとメーカーが統合される。既存型のいわゆるデザインによるリ・ブランディングやコーポレート・アイデンティティやビジュアル・アイデンティティ(249ページ参照)では、初期投資がかかりすぎてしまう。初動の準備をしている間に、株主企業は次なる傘下企業との合併や買収を進めてしまうかもしれない。こういったケースにおいて、拡張可能なデザインシステムが威力を持つのだ。

この「スケーラブル・アイデンティティ・デザインシステム」は、言葉通りブランドのロゴ(本書ではこれをアイデンティティ・デザインとも呼ぶ)をキービジュアルに、あるいはブランドのグラフィックとして展開していく。

スケーラブル・アイデンティティ・デザインシステム導入の手順はこうだ。

1. ブランドポートフォリオ戦略の整理(主となるブランドを確認し、不必要に増やしすぎたサブブランドを整理する)
2. スケーラブル(成長可能)でダイナミック(動的)なアイデンティティ・デザインシステム

老舗が生き残るために、変えるべきものとは

3. ロゴやグラフィックを中心にした、バリュー・イノベーション型コミュニケーション・アプローチ（契約期限があるタレントやモデル、使用範囲に制限のあるキービジュアルを使用しないこと）の実践

つまりこれは、デザインによって洗練されたブランド価値を、自社の資産から創出・実装し続けることであり、増加し続けるコミュニケーションコストの軽減にもつながる。認知度がすでにある人気ブランドと対等に戦える「新しい戦略フォーマット（スキーム）」を手に入れることと同等だとも言える。

「倉村まんじゅうを守るためにも、商品開発をしながら、ビジュアルイメージを統一し、刷新していくのがいいと思います」

図①：元祖倉村まんじゅう

『倉村まんじゅうを守るためにも』

この言葉を聞いた瞬間に、ご高齢にも関わらず今なお日々厨房に立ち、手こねによる製造方法をつらぬく店主の顔がパッと輝いた。年齢を感じさせない彼女は20歳くらい若く見える。私の目の黒いうちは、という慣用句があるけれど、それどころか最前線の現場担当者であり、製造責任者であり、ブランドのマネージャーと言って差し支えないだろう。

地元の人なら誰でも「倉村まんじゅう」を知っている（図①）。「元祖倉村まんじゅう」でその名を馳せる笹屋皆川製菓は、大内宿や塔のへつりなど、世界的な景勝地がすぐ近くにあり、昔ながらの風情があるみやげ物屋などが立ち並ぶ、ちょっとだけ賑わいを感じる会津街道沿いにある。

東北新幹線の新白河駅で降り、車で一時間ほど。初訪問は、猿楽台地のそば畑にその白い花が咲きほこり、360度の視界を埋め尽くす頃だった。トンネルを抜けると広葉樹の緑が美しく、紅葉の時期も素晴らしいという。そんな会津下郷地域は、そのブランド資産の高さの割に東京の人々への認知度は高くない。

今回のミッションは、「まんじゅう屋が作るプリンのパッケージデザイン」をすることである。訪問した時点では、ブランドのポートフォリオ、つまり、ブランドの戦略性が分散されすぎていてなんだかよくわからなかった。

ところが、すでに開発されて好評の「じゅうねんクッキー」の話なども交えてヒアリングを繰り

返していくと、「まんじゅう」を売っていた菓子製造業が、「プリン」を開発することはとても重要だということに気付く。まんじゅうを作り続けていくために、クッキーやプリンも必要なのだ。「クッキーやプリンもある」とか「クッキーやプリンにする」のではない。縮小していく市場があって、それを保ちながら、再浮上のチャンスを目指すための新規顧客を増やすためのマーケティング戦略であり、それらがばらばらに空中分解しないようにするのがデザインなのだ。綺麗に表面を作るということではなく、ブランドとしてつなげること。再定義して、広げること。これは、ブランド・デザインマネジメントの本質だ。

つまり、まんじゅう屋がまんじゅう屋が老舗たる理由のひとつに、「変わらない」ということがある。守ってきたものがあるから老舗なのだ。ところが、顧客と市場が緩やかにしぼんでいるとしたらどうだろう。何もしなければ自分もしぼんでしまう。そうならないためには変わるしかないのだ。

けれども、生き残るために完全に変わってしまい、アイデンティティもすり替わってしまったら、どうだろう。別のものとして売れるかもしれないが、それではブランドが生き残ったとは言えないのではないだろうか。

やはり、大事なものを守るために一部だけ変わるというのが正しい選択だ。「不易流行」を企業理念に挙げて成功している老舗を知っている。腰が低く、堅実で、身内や得意先を大事にする。昔ながらの製法や志は変えない。けれども、ここだというポイントにおいては、大胆に身を削ってでもチャレンジするのだ。

こういった、変わりながら変わらないというチャレンジは、一般的にはかなりハードルが高いが、デザイン戦略という視点を組み入れていくと、驚くほどチャレンジの選択肢は増え、その市場への参入障壁は激減する。大きなポイントは次の二つだ。

1. はっきりと目に見える戦略だということ
2. 経営者が持っている視点やノウハウとは違う視点を持っている専門家が、トレンドや地の利といったものを理解した上で、ローカライズやカスタマイズを行うこと

デザインは、長く続いた大切なものにはいっさい手をつけることなく、売り先を増やす拡大戦略やターゲットを変える概念戦略となりうる。印象操作という手法を使えば、変わっているのにも関わらず「らしさ」を訴求することも可能だ。

問題は、外側を変えた際にブランド・イメージがばらばらになってしまうことにある。老舗の体裁（見た目）を残せば、変わらないその佇まいに安心してくれる顧客がいる。たとえば、今回はまんじゅう屋がプリン作りに挑戦するが、プリンとまんじゅうは同じ製造元であることが明確でないと、まんじゅうの売り上げには貢献しない。

1. まんじゅうのターゲットでない人がプリンやクッキーを食べる ←

2. とても美味しいので気に入る（プリンやクッキーを）
3. また、プリンやクッキーを購入する

これでは意味がないのだ。

1. まんじゅうのターゲットでない人がプリンやクッキーを食べる
2. とても美味しいので気に入る（このブランドを）
3. 「笹屋皆川製菓」ブランドのファンになり、レジェンド製品である「倉村まんじゅう」や「伝統和菓子」を買ってもらう

これが正しいシナリオだ。

「そうねぇ」
「いいわね」

この日、笹屋皆川製菓のデザイン・リニューアルの話は一気に進んだ。「和風でモダンテイストを感じるデザイン」と言葉で言えば20文字にも満たないものだが、いざデザインを作るとなれば、

何十通り、何百通りも作れてしまう。

幸いにも私たちのチームは、前回の訪問で笹屋皆川製菓のある会津下郷地域全体をツアーする機会に恵まれていた。同行していただいたブロガーの方たちの、様々な視点で書かれた記事も参考になっていた。「会津」というと、多くの人が思い浮かべる風景はどういったものだろう。また、これを「福島」と考えてみることにも大きな意味がある。

一方で、私たちが目の当たりにしている「会津下郷の元祖倉村まんじゅうを売る笹屋皆川製菓」はそのどちらとも全く違うものだ。ステレオタイプな会津っぽさ、福島っぽさとは違う、これから100年をともに歩み続ける「笹屋皆川製菓」の新しいデザインを誕生させなければならないのだ。

意外と身近な「デザインがありすぎる問題」を斬る

個人商店において、すぐ手に入る包装材やシールの存在はとても便利なものだ。それは、時に本質を見失うアクセルとなってしまう。そして、ブランドをつないではくれない。

多くの店舗では店内を見渡すと、様々なデザイン、様々なブランド、様々な主張があることが多

い。まんじゅうもあれば、クッキーもあり、日用品もあれば贈答品もある。様々なものが溢れる場所には、様々なデザインが存在する。

デザインがありすぎる問題は、あなたの身近にも存在する。様々なデザインのフォント、様々なテイストの広告物、様々な雰囲気の包装紙。こうした多様性はビジネスにおいて、時にその姿形を誤解されることがある。

少なくとも会津下郷の笹屋皆川製菓において、本質は多様性であった。けれども眼に映る風景への印象は、「多様性」というより「雑多」だ。「全体像＝グランドデザイン」（252ページ参照）が、そこには存在していないのだ。

昔ながらの包装紙やロゴ入りのセロテープ、ビルに掲げられた古い看板を一度に変えることはできない。しかし、雑多だったチラシやPOPから徐々に、そして、しまいには空間を新しいアイデンティティで埋め尽くしていくことは可能だ。少なくとも、始めたその日から少しずつ、ロゴは切り替わっていくし、老舗である笹屋皆川製菓のブランドとして戦うことを可能にする。

こうして笹屋皆川製菓のロゴデザイン刷新が決まり、後に笹屋皆川製菓の新ロゴ入りモダンプリンが生まれることとなる。

2 ロゴのデザイン・リニューアルを一度にできない場合の解決策

デザイン戦略視点でリニューアルを考える

とある日の、東京渋谷と会津下郷間でネットを利用したデザイン会議を行った時の出来事である。

店主は驚きの声を上げた。

「えーっ、そんなに安いの?!」

このリニューアルによって、新ブランドロゴを採用したパッケージは高級感をまとい、和モダン調のトーン・アンド・マナー（雰囲気、気配のこと。略してトンマナとも呼ばれる。251ページ参照）に統一される。今回、この「クラス感」（人間の良い悪い・好き嫌いに対応する現象を軸にしたデザイン戦略。ここでは、高級感のこと）を手に入れるために、もしロゴを中心としたデザイン戦略以外の方法を選択していたら、店主はより多くの対価を支払わなければならなかったはずだ。

競争戦略について、多くのビジネスパーソンはそれをデザインと結び付けられずにいる。せっかく高度な戦略があるにも関わらず、アウトプットについてはイメージすることができないのだ。デザインは「センスのいい人」が考えるものだと誤解しているビジネスパーソンも相当数いるだろう。デザイン戦略があっても、視覚化されていないので差別化も見えにくくなる。これは、お菓子などの食品に

限ったことではない。

たとえば「ポジショニング戦略」について言えば「業界内ライバルと比べての差別化」ばかりに注視されがちだ。会津下郷のまんじゅう屋は、デザイン・リニューアルにより「クラス感」を伴った洗練されたトーン・アンド・マナーを手にしたが、差別化はもちろん、それとは異なる競争力もすでに備わっている。

高級感（クラス感）や洗練を伴った商品は、デパートで陳列される銘品や一流品の仲間入りが許される。「見る」という一瞬の動作で、消費者の頭の中にそれらの一流品と「類似カテゴリーのタグ」をつけてもらえるのだ。ポジショニングとデザインのトーン・アンド・マナーによる「一流品の仲間入り戦略」とでも言えばいいのだろうか。デザインのクラス感をあげるということが、すでに戦略なのだ。

経営がデザインを重視し始めた昨今、競争力は差別化と同時に（良質なものとの）、類似カテゴリータグからも生まれる。そういう意味で言えば、ポジショニング戦略は、トーン・アンド・マナーを使用した「クラス」と「タイプ」によるデザイン（印象）戦略を追記・更新するべき時期にきている（クラス感でなく「タイプ」によるデザイン戦略、トーン・アンド・マナーによるデザイン戦略のフレームワークについては、後の章で紹介したい）。

デザイン・リニューアル案件、といっても、小規模事業者支援向けのデザイン開発であれば、そのほとんどにおいて、お披露目さえも段階的にやってくるため、どうしても「デザインの移行期間」の発生は避けて通れない。今、すでに在庫としてある、しかも慣れ親しんだ包装紙を一斉に廃棄な

デザイン戦略は
コストダウンへの近道

どできるはずがないのだ。

そういった移行期は、いわば旧デザインと新デザインの「競争期間」となることも少なくない。

今回、この東京から離れた会津下郷にある老舗まんじゅう屋で、新デザインと旧デザインは密かにバトルを繰り広げていたのだ。

この「新旧デザインの社内抗争」のようなものは、経営統合された規模の大きな企業にも多く内在していて、セミナーやコンサルティングでのヒアリングでもしばしばお目にかかる。新旧のヒット商品を持つ人気ブランドの中にも存在する。

会津下郷のまんじゅう屋で起こった「デザインの入れ替わり期の混乱」は、実は日本中で見かける問題だ。一度には変われない。時間をかけて少しずつ変わる必要があるのだ。そして、その問題解決の鍵となるのが、「スケーラブル・アイデンティティ・デザインシステム」というわけだ。

和菓子包装の一般的なスタイルのひとつに「掛け紙」がある。採用されたデザインはロゴしか入っ

ておらず、上質紙にブラック一色で刷っただけのとてもシンプルなデザインだ。新デザインはまず、掛け紙を使う「贈答品」という日本的な習慣におけるパッケージ展開の場で勝利を得た。この一見、何もしていないように見えるデザインが、きちんとものの品質を演出できている時、人の脳内には瞬間的にこんな思いがよぎっている。

「高級そう！」

「ちゃんとしたお菓子屋さんだ！」

菓子箱全体をぐるりと包み込むきちんとした包装紙がある。こちらは、ロゴを組み合わせたモノグラムデザインと（図②）ロゴそのものを端が切れるくらい大きく、そしてダイナミックにレイアウトした案（図③）のどちらを採用するか、最後の最後まで悩むことになった が、最終的にはモダンなデザイン（ダイナミックな案を調整したもの。図④）が採用された。

ルイ・ヴィトンなどのブランドをよく目にする現在、モノグラム案に抵抗感を示す人は少ないだろう。だが、笹屋皆川製菓として選択したのは、意外なことにダイナミックな案だった。同じロゴデザインだが、配置方法で全く印象が変わるのだ。さすが、ものづくりを長年しているクライアントだけあって、そのことを直感的にわかっているのかもしれない、そう感じた出来事だった。

これらの、「高級そう」とか「ちゃんとした」という印象を持った掛け紙で包装されるまんじゅうや大福には、しっかりした安心感と信頼が、斬新な印象を持った包装紙で包まれる箱詰めの贈答品やクッキーには、新しいことに挑戦しているメーカーだ、という体験がデザインされており、買い手の印象に刻み込まれる。

第1章 アイデンティティを再定義すると世界が変わる！

図❷：洋菓子、洋風のイメージにもなりやすい、モノグラム案サンプル

図③：ダイナミックな構図でモダンな印象を与える、ダイナミック案サンプル

図④ 贈答箱や包装材に合わせて、柄合わせを重ねて調整した最終案

図⑤：マスターブランド戦略に切り替えた、新ラベルの栗まんじゅう、いしごろも、ぷちぷちゆべし、そばまんじゅう

変更前

変更後

図⑥：サブブランドを目立たせるのではなく、マスターブランドである「笹屋皆川製菓」を目立たせるマスターブランド戦略

最初はクールなデザインに対して少し戸惑いを持っていた店主だったが、プロジェクトの終わりのほうにはすっかり目が肥えて、むしろデザイナーである私の「ひより」を一掃し、リードしてくれた。「親しみやすい」とか「便利に使える」ということではなく「デザインとして良いほう」を指定するようになっていったのだ。

デザインセンスは身につかない、その人の持ち合わせたものだという説を頑なに唱える人もいるけれども私はそう思わない。人間は誰だって何歳までも成長する可能性を秘めているし、デザインセンスは何歳まででも向上する。目的達成のための意思決定を繰り返すことで、人は磨かれる。

今回、「草大福」「栗まんじゅう」など、それぞれの商品単体での展開をやめて「笹屋皆川製菓」というマスターブランド戦略に切り替えた（図⑤、⑥）。これからも今回作ったラベルや掛け紙、包装紙を使えば使うほど、デザインの資産としての

図⑦:デザインで品質を演出しブランド価値を高め、コストは低くおさえる、バリュー・イノベーションの図

価値は上がり、消耗品としてもコスト(単価)が下がることはもはや明白な事実となっていく。これは、コストカットではない。マスターブランドをマネジメントした結果の、想定の範囲内のひとつの成果ということになる。

このような(製品やデザインの)価値やクオリティをあげ、ランニングコストも含めた支出を減らして、競争力がある商品を作る手法を、バリュー・イノベーションと言う(図⑦)。この笹屋皆川製菓の取り組みについて、担当しているいくつかのプロジェクトで少し紹介したところ、どれもとても関心を持っていただいた。

話を伺うと、経営者たちは世の中の動きが早いことを実感していて、その早い流れに添いたいと思いつつ、ダイナミックな展開をしたいとも考えている。そして、デザインにシステムやマネジメント戦略があるということに、みな相当な関心があるのだ。その共通の理解があれば、デザイナー

今の顧客を大切にしながら、新規顧客をどうやって呼び込んでいくのか

デザイン・リニューアル案件をいくつも担当していると、ある法則に出会うことはしばしばある。

デザインをする際にも、マーケティングをする際にも忘れてはならない、という法則だ。その二人とは、目の前にいる人とそうでない人。

つまり、今、目に見えているお客様と、今は目に見えていないお客様。もうちょっと丁寧に言うと、ずっとお客様でいてくれる人と、これからずっとお客様でいてくれる人。これらの二人のクライアントは、あなたのビジネスの収益と大きく関わっている。

デザイン・リニューアルにおいて、この二人のお客様のうち、古くからの馴染み客に対しては、既存のイメージを変えてしまうことで、今まで売れていたものが売れなくなる、という心配がある。

つまりデザイン・リニューアルは、何かしらの視点をもって、あるいは印象の統一をもって、新旧二人の顧客に受け入れられなければならない。

は良いデザインをひたすら追求すればいい。とても簡単なことなのだ。

広告すれば売れる、今あるものを「広告」や「営業」で一生懸命売る、という時代が終わり始めている。「今ある」ものについては、新しい価値を定義するか新しい体験と組み合わせて、

1. 従来の顧客には変わりなく購入し続けてもらう
2. 新しい顧客には新しい価値を感じて購入を始めてもらう(徐々に購入量を増やしてもらう)

しかないのだ。

前著、『デザインセンスを身につける』(2011年/ソフトバンククリエイティブ刊)、『売れるデザインのしくみ』(2009年/ビー・エヌ・エヌ新社刊)では、そのものの「らしさ」とは何かについて深く言及している。外から借りてきて貼り付けたもの、すでに誰かが持っている印象、流行のトーン・アンド・マナー(世界観)を持ってきて真似しても世界は動かない。

今回の「倉村まんじゅう」と似て非なるものに、大量に工場で作られ、品質保持期限が長く、国産の小豆を使ってはいないが、包装にはお金がかかっているような温泉まんじゅうがある。それらの存在を否定することなく、一線を画すことが必要なのだ。それらと間違えられてはいけない。まんじゅうといえどもスペックがある。「良いまんじゅうだ」ということと「天保元年」から続く老舗で、当時のお殿様からも珍重された銘菓なのだ、ということはテキストで明記することも大事だけれど、きちんとデザインでコミットメントしなければならない。

まんじゅう屋のプリン開発について、最初は懐疑的だったメンバーの意見が、次第に前のめりに

図⑧:この時イメージしていた、プリンのパッケージラフ

変わっていったのは、紅葉の美しい秋の終わり頃だった。最初は、プリンの原材料として「会津の特産品を使おう」という意見が出て、「花豆」と「山塩」を使ったプリンの開発が進められた。どこからか借りてきたものでない、その土地に合った会津下郷の特産品だ。そのどちらも原材料費は、決して安いものではないし、商品化したとしても、売値も安くは設定できないだろう。

しかし、多くの人が買いたいのは、どこでも手に入るような商品ではなく、その土地ならではの、良いもの、美味しいものなのだ。

こうした、その土地ならではの良いものであることを証明する、新商品を開発してデザインを作る。そのフォーマットを、まんじゅうやクッキーやグッズにも展開して、全ての商品を、店のイメージを統一してしまえばいいのだ（図⑧）。

3 現状把握と新コンセプトの作成

推奨—デザイン資産のモジュール化

できあがってきたデザインがイマイチなので、修正を加えてみたがあまり印象が変わらず、何度も何度も修正指示を繰り返したという経験はないだろうか。あるいは、チラシの修正とか、部分的なデザインはしたことがあるけれども、白紙からのデザイン、つまり真っ白い紙の状態からデザインをしたことがないという人はいないだろうか。

デザイン・リニューアルのプロジェクトに限らず、全てのビジュアル・マネジメントにおいて、デザインのそれぞれの要素にしっかりとした役割を確認するのはとても重要なことだ。

子どもの頃、ブロックで遊んでいた時に欲しい形のブロックがなかったために、思い通りのものができなかったことはないだろうか。しかし、ブロックが揃えば、小さな庭も、大きな公園も、近代的な街も作れてしまうだろう。同じように、デザインを適切なサイズのブロックのような要素（エレメンツ）にモジュール化することで、空間のデザインからページの多いデザイン、インターフェイスのデザインまで統合することが可能になる。

以降の手順でデザインをブロックにしてみよう。

1. 全てのデザインの要素を、フィックス（固定）要素とダイナミック（変動可能）要素に分類する
2. デザインのトーンを決める要素である、「タイプフェイス」「カラー」「フォルム」「バランス」「テクスチャー」「モチーフ」に分類する
3. アイデンティティ・デザインのかぶりをチェックする（シンボルが複数あったり、英語のロゴが二つあったりしないか？）
4. 描いた未来像に対して起こりうるメッセージの種類を分析、分類する（「ブランド・メッセージ」「ツール」「エクスペリエンス」など）

何が、何のために、今どのように機能しているのかを整理すると、どういったメッセージのために、どのデザイン要素（パーツ）のリ・デザインを試みれば良いかがはっきりとする。店内にありすぎたのはシンボルマークやモチーフの類いで、笹の葉もあれば水芭蕉もあり、家紋も使われていた。今回のプロジェクトでは、家紋のように堂々と格調高く、世界で笹屋皆川製菓にただひとつしかない、新しいシンボルマークを作ろうということになった。

まず、店の名前から笹の葉はシンボルマークに使おうということになった。この時、水芭蕉の扱いも検討されたが、やがて風呂敷や手ぬぐい、新しいラインを作る時が来るかもしれないその日までいったん「使わない」ことにした。商品名は全て同一の隷書体を使用することにした。iPhoneやiPodが同一のサンセリフ（文字の線の端に装飾のない）書体を使うことと同じ方式だ。

実践—見てわかるグラフィック分析

シンボルマークやロゴタイプは例外的なケース（グラフィック・エレメンツとして使用したり、キービジュアルとなる場合）を除いて一般的にフィックス要素に入る。これらの要素について、確認すべきことは次の三つになる。

1. 「最高位」のアイデンティティにどれ（シンボル、ロゴマーク、ロゴタイプ）を定義するか
2. 「推奨する使用例」「推奨しない使用例」について、なぜそうなのかという理由
3. 「組み合わせロゴタイプ（ロゴロックアップ）」の際のガイドライン

笹屋皆川製菓の場合は、当初「最高位」の定義がなく、ある時は商品名（元祖倉村まんじゅう）が前面に立ち、ある時は製造者名（笹屋皆川製菓）がブランドのアイデンティティになっていた。家紋がそれらしい役割をしている時もある。

「虎屋」という京都から東京の赤坂に本社を移し、今に至る人気の和菓子店がある。ロゴマークは「虎」という字を四編の飾りが囲んでおり、シンボルマークとなっている。「とらや」は店の名前だ。

「夜の梅」や「おもかげ」などは、商品名を統一フォントで表現したもので、季節によって品揃えが変化することもある。一方で「虎」と「とらや」は変化しない。フィックスの要素になる。

笹屋皆川製菓もこの方式と同じパターンに要素を整理している。新たに作った要素は、シンボルマーク、社名、商品名。社名と商品名はフォントを揃えているので落ち着きがある。商品名はダイナミックな要素だ。これからも増えるし、イベントごとに出品商品は異なることもある。

こうして要素を整理すると限定品や新製品が出ても、もう慌てなくていい。同じフォントで商品名を差し替えればいいだけなのだ。

自分の立ち位置を再確認して新しいブランド・イメージ（コンセプト）を導く

笹屋皆川製菓のシンボルマークには、笹と川がモチーフとなり、英文のフォントはモダンに、和文のフォントは、落ち着きと安定感が重視されたものが選ばれた。最終的に二つの案が候補に残り、そのどちらも甲乙つけがたく、ディスカッションが重ねられた。大きな差としては、丸い囲みの中の半分が川になるか、センターに川が入るか、という違いだ（図⑨）。

○ 外側に開いて広がる
デザイン（採用案）

笹屋皆川
創業天保元年

笹屋皆川
Sasaya-Minagawa
内側に閉じてまとめるデザイン

図⑨：笹屋皆川製菓のシンボルマーク最終候補案。採用されたデザインから、店主の想いやブランドの可能性が可視化される

丸囲み案は、老舗感が強く、人気のデザインだった。一方でセンターに川がある案は、よりモダンだった。それは、ありそうでないアシンメトリーで、川に寄り添う二対の笹が、まさに支え合い寄り添う母娘の姿そのものに見える。そして、モダンなシンボルマーク案が採用された。

形の好き嫌いやインパクトという意味ではなく、より自分たちに近いものを選んだ結果、とてもスタイリッシュなものになった。守るために挑戦する、という現状を表すにふさわしく、品質の優れた菓子処であることをコミットメントできるようになった。さらに、選び取ったこの「コンセプト」から、空間や体験のデザインを生み出すことができる。いらないものを捨てて、自分自身を見出し、着地をさせることで自由な翼を得たのだ。

地域ブランドの創生、新商品の開発なども今はちょっとしたブームとなっている。犬も歩けば、地産品の新商品に当たるといった具合だ。

しかし残念なことに、これらのほとんどが、目新しいものを作り出そうとする試みばかりで、古くても良いものを伝え残すストーリーにはなっていない。価値のあるものを続けるため、残すために変わったり、新しくしたりするのではなく、全く新しいものを生み出そうとする。

それは、新旧をつなぐものではないから、分断された新商品がぽつんぽつんと生まれては消えていくだけなのだ。

4 育つ市場を探し出してデザインする

まんじゅうを買う人がプリンを買うわけではなく、プリンを買う人がまんじゅうを買うという流れをデザインする

「御菓子処」の役割でもあり、商品を選ぶ時の視点でもあるものは二つある。ひとつめは間違いなく、おつかいもの、つまりは贈答品としての需要であり、きちんとしているとか、差し上げて失礼にならないなどの視点が重要になる。

もうひとつは、味や好みの視点で、自分が好きだから、お洒落だから、ということに加え、昔ながらの老舗だからという視点も入る。つまりは「良い悪い」の視点と「好き嫌い」の視点となる。

では、これを、先ほどの二人のクライアントの組み合わせと掛け合わせて考えてみよう。

1. 既存のお客さん×良いもの（高級）だから買う時
2. 既存のお客さん×美味しいもの（自分好み）だから買う時

3. 新規のお客さん×良いもの（高級）だから買う時
4. 新規のお客さん×美味しいもの（自分好み）だから買う時

ここで、食品パッケージの役割をもう一度確認したい。既存のお客さんという人々は、食べて美味しかったものはすでに「味」で判断ができる。一方で、新規のお客さんは「試食販売」などを除いて、その味を知ることはできない。

「ずっとこれからも売りたいものは何か」を考える時、笹谷皆川製菓の場合は明らかに「元祖倉村まんじゅう」なのである。ということはつまり、実はまんじゅうのデザインは、まだ出会えていない「4. 新規のお客さん」に対してアプローチすべきなのだ。

ところがまんじゅうという食べ物は、ほとんどの人が一度は口にしたことがあり、だいたいの味を想像してしまう人もたくさんいるのではないだろうか。そして、それを食べて、格別に美味しかったという体験をしたことがない場合、まんじゅうの味はこのようなものに違いない、と思い込む人もいるかもしれない。

一方でプリンといえば、最近ではコンビニやスーパーでもさほど美味しくないものには出会わない。激戦区といえば激戦区であり、今から頂点に立つことはとても難しいかもしれない。けれども、プリンはどこで買ってもだいたい美味しいので「見た目がプリンだったから」買わなかった、という人は少ない。

この「過去に格別美味しいと思わなかったから、これもきっと普通の味に違いない」と思い込む

ことは、多くのビジネスのケースにおいて当てはまる。「既成概念の壁」なのだ。

だから、「きっと○○○に違いない」「もう○○○遅れ」「すでに代替として○○○のほうが品質が良い」「○○○がなくても○○○があれば」という多くのパターンにおいて、何の対策もしていかなければ、そのビジネスの市場はしぼんでしまうだろう。

手作りの美味しいまんじゅうを食べたことがない人は、ぱっと見た印象で「きっと○○○に違いない」という残念な決断を、「検討」をしたり「候補」に入れたりする前にしてしまう。しかし、プリンやクッキーからであれば、突破口が開けるのだ。お中元やお歳暮という習慣は縮小傾向にあるけれども、「手土産」は増加傾向にある。クッキーは買いやすく、プリンは喜ばれる。これらがとびきり美味しかったとしたら、どうだろう？

とても美味しいお気に入りのクッキー、あるいはプリン。これを作っているメーカーの「元祖」のまんじゅうも「きっと美味しいに違いない」と思ってもらおうというのが、今回のシナリオだ。

「私、今まであまりおまんじゅうは得意じゃなかったんです！」

こういう人が増えるように商品を作り続けていけばいい。未来は明るいのだ。

ルーツやアイデンティティがないケースでは、何を起点にしたら良いのか

今回の笹谷皆川製菓の案件では、元祖倉村まんじゅうが間違いなくリ・ブランディングの起点のひとつであり、アイデンティティのひとつでもあった。とはいえ、昔ながらのまんじゅうにふさわしいイメージをそのままデザインに当てはめてしまうと、アウトプットはどうなるだろうか。まんじゅうらしさの固定概念にしばられ、その他の多数のまんじゅうにまぎれてしまうだろう。これでは、戦略的とは言えず、ありがちなトーン・アンド・マナーとなってしまう。

たとえば、起業したばかりのサービスやまだ日が浅いブランド、あるいはこれからサービスを立ち上げるという時、この「元祖倉村まんじゅう」のようなはっきりとした固定物がないこともある。B2B(ビジネス・ツー・ビジネス)で、受託がメインの企業などであれば、得意先の需要に大きく添うことがミッションであったりもする。その業界らしさから「戦略的に」はみ出したりしなければ、下手をするとコモディティ化してしまう可能性もある。

また、イニシャルを単純化するシンボルマークなどの類似性リスクについては、ここで言うまでもない。そもそも、すでにありそうなマークやデザインは最初から候補に入れない、というセー

この本を執筆していた2015年の夏は、デザイン業界にとって激震の年だった。オリンピックのエンブレムデザインの可否を巡って、それがすでに取り下げられた同年9月においても、「似ている」「似ていない」「オリジナルデザインだ」「オリジナルではない」といった論争が繰り広げられていたのだ。これは、オリンピックのエンブレム問題をすでに超越して、これから私たちが作るべきデザインとは何か、何をもってデザインを決定していけば良いのかという示唆を与えている。

一般的に、誰もが思いつくイメージをそのまま使用できる企業は限られている。その分野をほぼ一社で独占していたり、あるいはよほどの長寿企業、あるいはメガブランドなどの多くのビジネス、店舗でも製造業でなければ難しい。よく言われることは、卵の殻やジグソーパズル、握手などのイメージは、広告のビジュアルにはならない、ということだ。

なぜなら、それらからオリジナルをイメージするには、ありきたりすぎて独自性などを望まないからだ。しかしどんな企業でも、どんなサービスでも、自社だけのオリジナルイメージを大抵はすでに持っている。ひとつはロゴであり、もうひとつは商品だ。また、あるいは創業者や社長の顔写真の顔もこれにほぼ等しい。

少なくともこの最初の二つ（ロゴとパッケージ）が独創的で、商品のパッケージにきちんと展開されていれば、これを適切にレイアウトするだけでブランドの広告は成り立ってしまう。たとえば、オランダのビールブランド、ハイネケンの広告は、そのほとんどはロゴかボトルだったりすることをご存知だろうか。

フティな選択肢もあるのだから。

リ・ブランディングにおいては、現状持ち合わせているデザイン要素は割愛（手放して整理する）しながら、新しいグラフィックや要素、タグライン（企業やブランドの本質をわかりやすく補足する、スローガンやキャッチフレーズのこと）などと組み合わせ（ロックアップ）、ありそうでなかった戦略的なトーン・アンド・マナーに切り替えることで、その価値を最適化できる。

レジェンド的なポジションの商品や、ルーツとなるもののデザインをガラリと「今風のデザイン」に変えることが、現在のデザイン界のトレンドでもあるけれども、時と場合によるだろう。デザインを変えずに守ることで、さらにレジェンド商品の価値があがることだってある。

しかし、「うちは創業してまだ30年だから、笹屋皆川製菓方式のリ・ブランディングはできない」などと思わないでほしい。アイデンティティの定義に揺れがある、あるいは定義していないから、多くのブランドやプロジェクトはブランド・イメージがはっきりしないのだ。

これはつまり、ブランド・イメージがはっきりしないのはなぜか、ということをはっきりさせて、割愛すべきことを割愛して、正しい組み合わせのシステムを整えていけばいい、ということなのだ。ルーツやアイデンティティが弱いから「ブランドが揺れている」と思える人であれば、すでにデザイン戦略のプランナーである。単純に新しい商品を作って、新しいロゴをデザインすればいいと思っているような人は、デザイン戦略のプランナーにはなれないだろう。それは、ただデザインしたいだけの人である可能性が高いからだ。

今回、実は「倉村まんじゅう」の包装デザインには手を加えていない。そのままで進めることになった。ゆべしやそばまんじゅう、大福などの人気ラインナップは、2センチ角のロゴシールを貼

地域名×プロジェクト名の組み合せで、育つ市場をデザインしよう

ることで、栗まんじゅうとクッキーなどは、長方形のシールの白と黒の色違いのものを貼ることで統一した。黒は和菓子で白は洋菓子という棲み分けにしている。

新たにリ・デザインしたのは、外側ではない。倉村まんじゅうのあるべきポジションの可視化であり、環境であり、正しい価値なのだ。

デザインのすべき仕事は前著『売れるデザインのしくみ』にも書いた通り、20年前ほどまで、主流は広告のデザインだった。この原稿を書いていた2015年春の時点で最も支持される意見は「デザインとは問題解決すること」ではないだろうか。問題解決型のデザインが期待される一方で、短期的な施策が批判され、市場原理にかなった持続・継続可能な視野が求められている。

これはもう10年くらいずっと筆者が言い続けていることなのだが、デザインはリターンを生む「投資」としての意味が重要になっている。もちろん、投資したデザインは資産になり、ブランドの横展開、ライセンスビジネスなどにも利用されることが重要だ。これには当然デザインの「一貫性」

が重要になってくるが、広く理解されるまでには至っていない。また、せっかくブランドが認知されようとしているそのタイミングで、とにもかくにも「新ブランド」「新商品」の立ち上げを勧めるコンサルタントもいるので注意が必要だ。

デザインの競争力を高めるには、デザイナーが事業の上流から関わり、戦略的な部分を理解しているクリエイターが、ブランドとデザインのマネジメントにも関わる必要性がある。

筆者は一講師としてお手伝いさせていただいているので、関係者発言であることを明記した上での意見だが、「かごしまデザインキャンプ」という鹿児島市がデザインを通して行う振興事業は、しくみとしてよくできている。

筆者はこの事業の一環である「かごしまデザインアワード」の審査員となり、「かごしまデザインアカデミー」の講師も務めている。「かごしまデザイナーズオーディション」にも参加させてもらい、プロのデザイナーやアマチュアのイラストレーターなどのプレゼンを拝見したこともある。

一方、他県の地域振興にまつわるキャンペーンなどで、ロゴのタイトル、つまりネーミングが一時的で、コンセプトもきちんと練られていないものを目にする機会があった。それは地域のブランドを高めるためでなく、一時的なキャンペーンタイトルをデザインしているに過ぎないもので、市場原理的に言っても、別のキャンペーンが始まればそこで終わってしまうだろうということが容易に想像できるものだった。

鹿児島市の事業のしくみについて、何が優れているのか、気がついただろうか?

かごしま（A）×デザイン×ほにゃらら（n）

粋
IKI-NIHONBASHI ● ● 変わらない情報・デザイン
 ● 変わる情報・デザイン

粋
IKI-MUROMACHI ● ● 変わらない情報・デザイン
 ● 変わる情報・デザイン

図⑩：変わらない要素（コア）と変わる要素（ダイナミック）の要素を組み合わせてデザインする

　という、「地域の名前（A）」と「プロジェクトの名前（n）」の組み合わせに、事業やイベントがいくらでも追加できるしくみなのだ。

　これと同じしくみで、成功しているものに都市の再開発プロジェクトがある。最近では銀座よりも活気があるとさえ言われる日本橋。マンダリン オリエンタル 東京の華やかさとショッピングバッグも新デザインになり、活気の戻った三越日本橋本店の真向かいにあるCOREDO（コレド）室町では、平日の昼にも関わらず、ワインを楽しむ女性グループ、美しい着物で装ったお茶会帰りのマダム、食材や調理器具の買い物を楽しむ母娘などで賑わう。

　COREDOは、「CORE」（コア。核、中心の意味）と「EDO」（江戸）をつなげた造語だそうだ。コレド日本橋、コレド室町はどちらも成功しているように見えるので、さらに事業が拡大していくことが容易にイメージできそうだ。コレ

ド鎌倉河岸、コレド京橋…、など筆者の想像の範囲ではあるが、いわゆる「お江戸日本橋」エリアに様々に展開ができそうだ。

六本木ヒルズ、表参道ヒルズ、虎ノ門ヒルズもわかりやすい。「地名」に「タワービルディングかつショップやビジネスの総合施設名称」を組み合わせている。「ヒルズ」という言葉にはすでにブランドがあり、〇〇〇ヒルズという名称はこれからも増えるだろう。

イオンモールのロゴアイデンティティもしくみは同じだ。最近では、商店街などに小さいスペースで展開する「まいばすけっと」が出店を伸ばしている。実はこれも、「イオン」に「店舗の規模」と「地名」となっているだけで、ネーミングのシステムは同じだ。地方都市も、お江戸日本橋も、同じように店舗の経営者も、事業が拡大しやすいブランド・デザインのしくみを使えばいいだけなのだ（図⑩）。

逆に、事業の拡大が望めないケースは、フェアやキャンペーンにする階層のアイデンティティではなく、聞き心地の良い「キーワード」をくっつけているだけだったりする。だから、もし「ボンジュール〇〇〇〇」「アミーゴ〇〇〇」（〇は地名）などのように、地名と関連性のない異国の語句を使ってしまえば、さらにアイデンティティは崩壊して、怪しい遊興施設のようにも聞こえてしまうだろう。

市場性のあるデザイン、スケールするデザインとは、まず、そのアイデンティティがきちんとしていることである。iPhoneやiPadも最初からちゃんと「スケールするように」デザインされている。デザインとは表層のことではないのだ。

アイデンティティ・デザインの基本を考える

5

アイデンティティ・デザインの基本は、エレメンツ（要素）とシステム（組み合わせ）

　笹屋皆川製菓のリ・ブランディングに話を戻そう。まんじゅう屋が新しいロゴを作ったり、新商品のプリンを作る挑戦は、実は、「福島美味」というプロジェクトの中の「事業者ブランド強化」や「新商品開発」の一環だった。「福島美味」のブランド・プロジェクトも「かごしまデザインキャンプ」としくみは同様で、「福島美味ほにゃらら」の「ほにゃらら」部分は（n）なので、いくらでも差し替えられる。

　笹屋皆川製菓の場合も実は全く同じで、コレド室町の「コレド」を作ることが、すなわち「笹屋皆川製菓」の統一シンボルマークを作成することだった。笹屋皆川製菓というマスターブランドが機能すれば、まんじゅうもゆべしも、クッキーもプリンもくっつけていけばいい（図⑪）。ばらばらにするデザインについては、近著の『問題解決のあたらしい武器になる視覚マーケティング戦略』（2014年／クロスメディア・パブリッシング刊）にも書いているので、是非一読して欲しい。ここでは、地産品や老舗に最適化して、スケールするデザインのアイデンティティ、すなわち、スケーラブル・アイデンティティ、もしくは、ダイナミック・アイデンティティの視点で

図⑪：笹屋皆川製菓のデザイン・リニューアル後の商品ラベル。シンボルマークに商品名を追加するだけで、統一感は失われない

まとめなおしてみる。

1. 世界にひとつしかないものを考えよう

ばらばらにして確認すべきアイデンティティのひとつ目は、「地域性」だ。場所という情報はとてもわかりやすい（同じ「地名」というのはもしかしたら、複数存在することもあるかもしれないが）。世界にひとつしかない、アイデンティティの最高位にもなりうるものだ。

笹屋皆川製菓の場合、地域としては東北で都道府県としては「福島」であり、地名でいうと「会津下郷地区」ということになる。「東北」はさすがにエリアとして大きすぎるし、「福島」も実際に訪れてみるとよくわかるが、浜通り・中通り・会津という3つの地方で機構や文化が大きく異なる。

さらに、筆者のような関東圏の者にとって会津は「会津磐梯山」「会津若松」のイメージが強く、「会津下郷」は現時点では、いわゆる多くの人が思い描く「会津」と微妙に異なるため、二番手以降の戦略を取らざるを得ない。

一方、屋号の「笹屋皆川製菓」は素晴らしい。笹という言葉があるということは竹があり、竹林のある地域をイメージさせる。会津下郷地区は水脈も良い。屋号が地域性をきちんと体現しているのだ。ということで、シンボルマークにはセンターに川の字を、寄り添い助け合う笹の葉を現店主である母娘、代々の作り手の知恵と努力とした。

シンボルマークはアイデンティティであると同時にグラフィックになり、ある時はパターンとな

る。いくつかの検証・プロトタイプデザインを経て、シンボルマークが大きくあるいは堂々と入ると、その印象はよりモダンになり、モノグラムのようなパターン化されたグラフィックにおいてはよりコンサバティブになった。風呂敷の柄を思い浮かべてほしい。総柄のものは無難で図案性が高く、ダイナミックな構図のものは絵画性が高まる。そのどちらのデザインもある時には有効であり、ある時にはそのどちらかがより優れている。

一般的なクッキーのイメージだった「じゅうねんクッキー」は、テレビで紹介された途端に日本中で品切れを起こした「エゴマオイル」と同じ、「荏胡麻」の地元風の呼び方でネーミングされている。要は、会津地鶏の卵を使用した「エゴマ入り薄焼きクッキー」である。このように、洋風のものは、モノグラムはしっくりとくる。

一方で、まんじゅうの詰め合わせや、未来に起こりうるであろう笹屋皆川製菓にふさわしい詰め合わせ、すなわち、洋菓子と和菓子の詰め合わせなど贈答品が作られた際には、ダイナミックな構図のデザインがマッチしている。いずれにせよ、姿形を変えながら、同じモチーフを繰り返し使用していくことが重要で、その繰り返しによる時の流れが、その物だけが持つ世界観を人々の脳裏に焼き付ける。

2. 時間を味方につけよう

ばらばらにして確認すべきアイデンティティの二つ目は、「時間性」だ。ブランドの戦略性を語

る際に「時間軸」構想の話が理解できない人がもしいたとしたら、その人は優秀な評論家であるかもしれないが、ブランドのマネージャーや実行担当者には程遠い人だ。「地域性」と同じくらい重要なのが、時間が経ったらどう変化するのか、時間が経ってもどう変化させないのか、という時間の流れを想定した上でのイメージの戦略だ。

「時間をどうやってばらばらにするのか？」と思われるかもしれない。そうではなくて、来るべき未来の変化をあらかじめ予測しておくということが時間性を意識した戦略となる。たとえば、チラシのデザインを頼まれたとしよう。ほとんどのチラシは、その一回きりのことしか考えられていない。もしも、二回目、三回目のチラシのことを考えて一回目のデザインを作っておくとどうなるだろう。共通部分と変化する部分の二つの異なるコンテンツに意識が向いてくる。

たとえば、パッケージのデザインを考える時、パッケージされる商品数の増加がある。新商品が登場するのと同じように、製造を終える商品がある。今とは違う状況が、時を経てやってくる。自分たちの中で起こること、すなわち「インナー」のことだけではない。概況も変わっているかもしれない。フォントなどはとてもわかりやすい。ゴシックMB101というがっしりしたゴシック体が流行した時代があり、そうかと思えば新ゴシックLのような細いフォントが流行り、今は手描き風のフォントが全盛となっている。

なんとなく、無意識的にどこかで見て「今風だな」「おしゃれだな」と思ったそのトーンをそのまま当てはめてしまったようなプロジェクトは未だに多く存在する。5年経てば、5年後の、その時に流行っている誰かのスタイルを真似る。

しかしブランドとは、3年、5年でフルモデルチェンジするものとは違う。これから先10年、いや50年、もっと先の100年後に心を向けなければならない。3年ごとにフルモデルチェンジをしてしまい、「らしさ」が感じられないブランドが、長期間息をしていられるだろうか。

3. 成長させるように、最初から作ろう

ばらばらにして確認すべきアイデンティティの三つ目は、「拡張性」（ダイナミック・アイデンティティを含む）だ。

笹屋皆川製菓のデザイン・リニューアルにおいては、地域イメージがディレクションやブランドの軸として機能する重要な要素であり、その起点であった。それに対して回っていくもの、成長していくもの、スケールしていくもの、そして時間や空間だ。

たとえば先にも書いた通り、丸の中に納めるロゴと、アシンメトリーのモダンなロゴのいずれかを選ぶ瞬間があった。ここで、笹屋皆川製菓は「アシンメトリーでモダン」なデザインを選択している。笹の葉のグラフィックもただシンプルにあしらうのではなく、川の左右に配置し、母娘が手を取り合い、力を合わせるかのように寄り添って店を切り盛りするエピソードを表している。

こういったデザインスタディにおける取捨選択の経験（エクスペリエンス）は、アイデンティティ・システムを構成する原理原則の礎となっていく。つまり、デザインの原動力だ。

フォントセットやカラーパレットを持たない、つまりアイデンティティ・システムを持たないロ

Design Guidelines

- Master Brand (Brand Identity)
 - ① Principals
 - Isolation
 - Lock up
 - Prohibition
 - ② Tools
 - Fonts
 - Color Pallets
 - Graphic Elements
 - ③ Applications
 - Print (Business Card, more...)
 - Web (Corporate Site, more...)
 - Environments (Shops, more...)
 - Products
 - Package
 - PR, SP
 - User Experience
 - Motion (Touch)
 - ④ Image (Tone and Voice)
 - more....
 - Design Format (Design Templates)
 - Style Guidelines
 - Prohibition format
 - more....
- Extensible Brand Identity (Sub Brand)
- Extensible Brand Identity (Sub Brand)
- Extensible Brand Identity (Sub Brand)
 - ⑤ Extensible Graphic
 - Extensible Color
 - Extensible Art

®Scalable Identity System

図⑫:デザイン・ガイドラインの概要をツリー形式にしたもの。拡張性を持つように作れば「Extensible Brand Identity」として発展させることができる

ゴデザインや、発展や成長の可能性がないデザイン・ガイドライン（図⑫）を、私たちが推奨しないのは、たったひとつのロゴから、製品にも、空間にも発展させることのできる「デザインスタディ」の経験を自らが放棄してしまうことに等しいからだ。

ロゴやアイデンティティのデザインとはコンテンツ、それ自体を示唆する記号であり、同一性のあるモノでなければならない。

新しく生まれ変わったシンボルマークは、そのものの拡張性に素材感（テクスチャー、マチエール）といったものが組み合わさると、それは立体や空間を支配する空気の創造にも直結する。

多くの企業やあるいはサービスが、グラフィックと空間、プロダクツを分けて考えてしまいがちだ。ブランド・アイデンティティ・デザインとは、企業の活動の全てに一貫性という信頼感とシンボルマークによる「武装」を与えるものだ。だから、一貫性について、正しく学ばなければならないし、私たちは何をもって統一と認識しているのかを理解する必要がある。

自著『伝わるロゴの基本』（2013年／グラフィック社刊）には、時とともに変化を遂げるフィアットやアップル、スターバックスのロゴを紹介している。一貫性や統一感とは、色だろうか。形だろうか。答えはそのどちらであるとも言えるし、どちらでもないとも言える。

ライティングや背景が変われば、私たちは同じものを同じものとして認識できない。けれども、何十年かぶりに会う、すっかり年齢を重ねた同級生のことは理解し認識できる。顔でいうと、目尻にシワができて、眉毛は薄くなり、輪郭は丸くなっているかもしれない。でも、私たちは独自のスキームを持っている。話した時の様子はどうだろう。手振りやそぶり。笑い方の癖。痩せた太ったではない、その人らしさが現れる。

最初から全てが目に見えているわけではない。デザインの最適解は、計算式からはじき出されるように機械的に導き出さ目に見える世界がある。プロトタイプやデザインのラフを作って、初めて

れているものではないのだ。

多くの人はデザインが動かない、止まったものであると認識している。ところがその「動かない(スタティックな)デザイン」が、いったんブランドのイメージを担う役割を命じられた時、それらは成長や拡大すること、つまりダイナミックさを求められる。人が成長することと同じように、ブランドという「命」を与えられたデザインは呼吸し、成長して「今という市場」と遭遇し続けている。

それらは、当然、拡張することを求められている。

まんじゅう屋がまんじゅうをそのまま残しつつ和モダンに生まれ変わった時、それは、市場として拡大の可能性をすでに持っていることになる。当然、空間や体験もそれに合わせなければならない。今までの自分たちの世界と、和モダンに対して迎合する市場だ。

激戦が予想される「地産品だらけ」のマーケットでどうしたら買ってもらえるか

日本国内に１００カ所以上存在するといわれる「道の駅」では、地元密着型、差別化商品の売り上げが好調だという。こういった道の駅や物産館に限らず、全国にチェーン展開するような大型スー

パーでも、塩・味噌・醤油などの調味料売り場では異変が起きている。取扱メーカーが劇的に増え、コーナーはこだわり商品による多銘柄展開の時代に突入している。全国各地から選りすぐりの銘品を取り揃えるデパートの地下街も少なくない。

加工食品や調味料原料などの場合、いっせいに競合品が並ぶ様をイメージすることが難しい事業者には、注意を呼びかけたり、差別化デザインの導入を勧めたりしている。

特に注意が必要なのは、地元で人気のお徳用サイズのような、大きいサイズのパッケージ商品をそのまま都心で売りたいと考えている事業者だ。都心部の消費者にとって、あるいは、その商品を初めて購入しようと考えている消費者にとって、ちょうど良い大きさ、というところが難しい。地産品の通常のパッケージは、だいたいが少し大き目のサイズとなっている。

普段からよく食べているものと、まだ一度も食べたことがないもののブランドとでは、昔からの親友とまだ出会っていない他人くらいの隔たりがある。

デザインやパッケージで視界に入るのは重要だが、試食などで実際に味わってもらい、ちょっとお土産に持って帰ってもらいたいリピーターを少しでも増やすというのがこの業界の王道だそうだ。この際、試供品として一個か二個をおまけにつけるのも悪くない。もちろんパッケージは、ブランドの本体とよく似ているイメージがいいことに越したことはない。

そのため、一度試してもらう、まずは食べてもらうという意味からも、小さいサイズのパッケージや個別包装はとても大切だ。「デザインする」というまさに基本の考え方がここにある。新しい出会いや、心に残る体験、揺るぎない信頼関係といったものを築くためにデザインとは存在している。

商品の販売サイズのデザイン、すなわち「小さくデザインする」ことは、新しいお客さんとの出会いをデザインする、「機会のデザイン」に他ならない。出会うためのデザインなのだ。

地産品の多くのプロジェクトで「デザインの価値」が見直され、「リ・デザイン」が叫ばれることはデザイン関係者としても、地域のブランディングに関わる者としても、良いことだらけなのではないかと思っている。

そしてこれらの取り組みが継続して引き継がれ、成果を上げ続けるためには外せないポイントもいくつかあると考えている。つまり、目的のために結果として綺麗になったデザインが良かったように「ただ地産品らしいデザインにリ・デザインしたもの」というだけではダメだ、ということだ。デザインすべきは、もちろん外側ではなく、アイデンティティとブランドの将来だ。商品のサイズは適正なのか、誰にアピールして、どのようなストーリーの中で体験してもらい、誰に何と言ってもらいたいのか。そのデザインによって、出会うべき人に出会い、望む未来を手に入れることができたのか。つまり、デザインするという行為で問題を解決するシステムを手に入れたのかどうか、ということだ。

Design Strategy

第2章

「デザイン・リニューアル」で売り上げをあげるしくみ

デザインシステムを構築する

1

まんじゅうではなく、笹屋皆川製菓ブランドを売る

会津下郷の笹屋皆川製菓のケースに限らず、マスターブランドを中心にした商品ラベル、包装材のデザイン統一は、即効性と持続性の二つを持ち合わせた戦略であり、実のところ効率の良いバリュー・イノベーションである。「ブランドのクオリティコントロールを上位に保ちつつ、しかもコストを劇的にダウンさせる「新しいやり方」が望めばすぐにでも手に入るのだ。

何気なく繰り返される日々の中で、低コストで気楽に発注することのできる包装材などの消耗品は、今までと同じように見えて毎日違う結果を出し、違う誰かの目に止まり、一個につき0.8円〜3円ずつくらいでも経費の削減に貢献する。何よりも売っている本人や関係者が「新しいデザインに変えて良かった」と実感する未来が訪れることは、ブランドの力を毎日強くすることに直結している。

「アイデンティティの再定義」などというと難しく聞こえてしまうかもしれないが、デザイン・リニューアルによる再生プロジェクトの場合、成功のポイントとは、これからのあなたがどこを売りにするのかを見極めて戦略を盛り込むか、という点につきる。

デザインを要素(エレメンツ)からなる、システム(シンキング)であると考える

笹屋皆川製菓を例にとって言えば、まんじゅう屋であることは起点であるし、原点に違いないのだ。最初の出発点を、プログラムのようなものに例えるとすれば、最初の宣言文の一行目を「まんじゅう(屋)」ではなく「笹屋皆川製菓(ブランド)」にスイッチすることで世界は変わる。「私たちはまんじゅう屋です」から「私たちは笹屋皆川製菓(天保元年創業菓子匠)です」に変わるのだ。

デザイン・リニューアル後の走り出したデザインシステムは、時が経てば経つほど、その末端の制作物の資産としての価値やコミュニケーション施策におけるパワーといったものにも大きく影響する。ビジネスの領域において、ひとつ上のディレクトリからデザイン・リニューアルを進めることは、あなたの未来の可能性を大きく後押しするだろう。

私たちのデザイン・リニューアルが目指している未来は、強いアイデンティティ・デザインシステムを持った魅力的なブランドの創造である。それは、企業やブランド、商品の生い立ち、強み、

といったものの目指す未来を考えず、好き勝手に「たまたま今これがいいと思った」ことをかき集めた「一時的なデザイン」を作ることとは違う。

一時的なデザインと持続・継続するデザインの差とは、何だろうか。ずばり、それらに拡張性があるかどうか、そしてデザインを構成する要素（エレメンツ）は戦略的であるか、ということだ。

つまり、それらは一回だけで終わる花火のようなものではなく、未来に向けて成長を描く物語の一コマになり、また、その続きをずっと描き続けられるかということだ。

1. デザイン・エレメンツ

2. デザイン・コンテキスト

3. デザイン・モジュール

4. デザインシステム

図①：
1. デザインのエレメンツ＝フォントやカラーなど
2. ブランドのコンセプトやデザインのルール
3. 1を、2によって組み立てたデザイン・モジュール
4. 3をプロジェクトベースで拡張、展開したもの

図①は、とても簡単に「デザインシステム」の構成要素を示した概念図だ。デザイン・エレメンツは、フォントやカラーなどデザインのパーツでできている。それらを、一定のルールを作りイメージを醸成するために作成していくと、プロジェクトのコンセプトに添ってデザインの部品ができあがる。さらにそれを組み上げていくことで、どこを切り取っても一貫性のあるデザインが完成する。

こうして作られたデザインは、もちろんスケールが可能な、スケーラブル・アイデンティティ・デザインシステムとなる。

次に、一般デザイン、一般デザインシステムとの違いを挙げておこう。

・デザインシステムと一般デザインの違い
○…そのデザインは、大きさ（媒体）にとらわれず、どのようなものにも実装・展開できる（デザインシステム）
×…判型やメディアを跨いでデザインをすることが難しい。あるいは莫大なコストがかかる（デザインシステムではない）

・スケーラブル・アイデンティティ・デザインシステムと一般デザインシステムの違い
○…そのデザインは、時代（流行）や目的によって拡大解釈や展開が可能（スケーラブル・アイデンティティ・デザインシステム）
○…そのデザインは、事業拡大や事業統合など、経営方針の転換や拡張に柔軟に対応できる（ス

デザインの要素（エレメンツ）を戦略的に策定する

一貫性があり、かつ時代の流れや媒体の特性に柔軟に寄り添うことができるブランド・イメージを象徴するようなデザイン、あるいはデザインシステムを手に入れることは誰にでも可能だ。いつの時代でも子供たち（そして大人さえも）を魅了するレゴブロックなどは、良いメタファーとなるかもしれない。

高額なデザインのパーツは即効性があり、目的にかなっていれば最強のアイテムになる。一方で様々な条件下の汎用性という意味で、シンプルな部品は最強だ。つまり柔軟なデザインシステムに

ケーラブル・アイデンティティ・デザインシステム）

×：そのデザインは、時代性に富んでいるが、すぐに古びる可能性があり、作り替えが必要になる（スケーラブル・アイデンティティ・デザインシステムではない）

×：そのデザインは、事業拡大や事業統合など、経営方針の転換や拡張に対応できない（スケーラブル・アイデンティティ・デザインシステムではない）

したければ、エレメンツはシンプルに保つことだ。ただし、これはそっけないデザインをすれば良いということではない。

たとえばフォントであれば、なるべくウェブでも紙でも使える、あるいはどのOSでも使えるというように汎用性のあるものをあらかじめ選んでおく。そうでない場合、たとえば表現力のある見出し用フォントは、本文に使用しない想定で選んでおくなどすることだ。

フォントに特徴を持たせずに、カラーでインパクトを出す方法だってある。反対に、カラーはシックなグレー一色にして、写真やイラストを工夫したり素材で際立たせるという方法だってあるだろう。

エレメンツは、「それを選ぶこと」と「組み合わせて使うこと」という二つの段階を経てさらに表現力を増す。あなた好みのデザインが、あなたの目的に合わせて、コストパフォーマンスも良く、いつでも作り上げられるという自由を持つことは素晴らしい。スケーラブル・アイデンティティ・デザインシステムを持つ真意とはそういうことなのだ（様々なデザインの実装、そのブランドらしさの表現については『売れるデザインのしくみ』を参照してほしい。図②）。

Color＝色
Motif＝モチーフ
Typeface＝文字、フォント
Texture＝素材感
Balance＝レイアウトバランス
Form＝フォルム、形

シンプルでクール。都会的なミニマルデザイン

色や素材感には特にこだわりを持っている

図②：デザイン（のエレメンツ）をチャート化して、戦略策定する一例

2 コミュニケーション・デザインを考える

女性の行動パターンを理解して、戦略的にデザインする

著者は、よく女性向け商品のデザイン・リニューアルなどを依頼されるのだが、その際、どのようなオーダーに対してもなるべく「一時的なデザイン」にならないようにしながら、同時に、それらが「ブランド構築のためのデザインシステム」になるよう、戦略ベースで合意してから制作工程に入るよう心掛けている。

たとえば「一時的なデザイン」のよくあるトピックとしては、「ウェブサイトで何色の購入ボタンであれば、ものが一番売れるか」というものがあるのだが、ブランドの背景や市場の未来性などを視野に入れずに「何色のボタンにすれば売れるか」を先に考えることは、焦点がずれていると言える。そのため、顧客からこうした質問を受けた場合は、この「何色のボタン」が売れるのかを重要課題として追求すべきではない理由を説明するところから始めている。

ブランド戦略、デザイン・マーケティングの視点で言えば、たとえば、オレンジ色がブランドのキーカラーとなっているエルメスは、高価な服やバッグが世界中で売れるグローバルなブランドである。それに対して、同じくオレンジ色がキーカラーの某スーパーは、ピンク色がキーカラーの某

スーパーに買収されながらオレンジ色のロゴを使い続けるも、業績は不振であり閉鎖店舗は増加の一方だ。

これは、オレンジ色だから売れるとか売れないとかいうような判断をすべきではないし、労力をそこに使うべきではないということを如実に示している。

もっと掘り下げてみると、オレンジ色（がキーカラー）のスーパーに買収されたオレンジ色（がキーカラー）のスーパーで、正規価格の品ではなくバーゲン品を買ったとしよう。これは、オレンジ色（がキーカラー）のエルメスというブランドに対し、特別予算枠と特別決裁権を自らが設け、オレンジ色（がキーカラー）のスーパーでの買い物については、買い物禁止令や贅沢禁止令、あるいはなるべくお財布を開かない一週間というキャンペーンや、日常的に無駄をなくす生活とかそういったことを実施しているだけなのだ。

つまり、同じ人がピンクでもオレンジでも買うのである。瞬間的にオレンジかピンクかということは、ついでとかたまたまとか、なんとなくといった範疇を出るものではない。世界中でしのぎを削るブランドの中からオレンジ色（がキーカラー）のエルメスを購入する人は、ブランドとの長い信頼によって結ばれた「関係性」があるからなのだ。

さて、あなたのブランドのキーカラーはエルメスのオレンジ色のように「特別な存在の象徴」として定義されたいのか、あるいは某大手スーパーチェーンのピンク色のように「何でもあって便利な施設がある場所の色」と感じ取られたいのか、どちらの印象を授けたいだろうか。誰だって、自分を高く評価してほしいと願っているはずだし、ましてや、商品力があるのであれば、値下げされ

74

これらをふまえた上で、デザイン・リニューアル後のブランド強化のシナリオは、次のようになる。

1. 誰でも「見てわかる」自社ブランドの世界観を作る（展示即売会、イベントなどでも効果大）
2. 伝えたい情報をきちんとデザインし、自分たちの価値や本質を伝える
3. 記憶に残るようなキーメッセージ（もしくは、キービジュアル）を用意する。クラス感に配慮したもの、インパクトのあるもの、感動を呼ぶものなど、内容はブランドのシナリオに合わせる
4. お客様にとっての「代わりのいないお気に入り（商品）」となり、繰り返し買ってもらえる関係性を作る

筆者の地元、自由が丘はスイーツの街としても知られ、新旧スイーツのアンテナショップが軒並みを揃える。駅前では流行スイーツ店目当ての行列も目にすることもあるのだが、自由通りを駒沢方面に少し行ったところにある熊野神社近くに、地元の女性にとりわけ人気のカステラ店「黒船」自由が丘本店がある。店頭の暖簾には「最近のおしゃれスイーツ」ではなく、老舗の風格が漂っている。

贈答品市場は、お中元やお歳暮などの季節品から、ギフト需要へと変化を遂げているという。気

が利いたギフトラッピングや包装材のデザインは、中身以上に購買決定に大きく影響する。原材料の値上がりなどに影響を受けまいとメーカーなどもある一方で、黒船は風格ある折り箱と丁寧かつ斬新なデザインで、「あの店の羊羹でなくても、新しくておしゃれなカステラもいいわね」と思わせつつ（それが見た目よりも安価な価格設定になっているのに）お一人さま用の個包装スイーツのついで買い需要を促し、自分にご褒美を与える気持ちにさせるという黄金律を編み出して成功している。

感情と行動を分析し、あまり合理的とは言い難い人間の経済活動を、マーケティング施策として取り入れる手法は、分析技術がより進歩すればするほど注目されているように思える。よく知られているものに『経済は感情で動く――はじめての行動経済学』（マッテオ・モッテルリーニ著／2008年／紀伊国屋書店刊）の4,000円と5,000円の販売商品のうち、5,000円の商品を売りたければ、6,000円というラインを作ればいいというくだりがある。これに少し似ているデザイン・マーケティング手法を紹介したい。

この手法は、人間は合理的ではないという感情経済学の結論と同じく、「ケチであり浪費家であり非合理」という、女性の購買の本質をつかんだデザイン戦略でもある。つまり簡単に言えば、女性はケチだが同時に浪費家である、ということだ。合理的ではないし論理的でないが、良いお客さんであることは間違いない。

これは他店でも再現性のある、予算3,000円のはずの買い物が、3,300円になってしまう不思議なトリックなのだ。手土産、菓子折り、ギフトボックスというものには、これまでの購入の

体験や記憶から「なんとなくこれくらい」というイメージが常に頭に浮かぶものだ。そうでなくとも多くの女性は（自分のための買い物は別として）、あらかじめ想定した予算以下の買い物ができると、達成感に似た満足感を感じることがある。そこで、見た目はなんとなく3,500円（だが、実際は2,500円程度の価格）という手土産を作り、試食してもらって味も遜色ないことを確信してもらう。安くても美味しくなければだめだ。

これはたとえば、老舗の新しい羊羹セットを発売する際に、パッケージだけでなく変わらぬ味の良さをむしろ強調させること（「パッケージデザインが新しくなりました」というのではなく「美味しさはずっと変わりません」というようなこと）を注意深く丁寧に伝えていくとさらに良い。新規参入のメーカーであればなおさら、華やかなパッケージデザインをしつつ、素材や調理法についてのコメントに注力する。

先ほども書いた「黒船」では、店先に大きくシンプルな暖簾がある。黒船はカステラを中心とするお菓子屋だが、エントランスの緊張感は「御菓子司」のトーン・アンド・マナーにはかなり近い。カステラと最中、カステラとラスクなど焼き菓子の組み合わせもある。自由が丘の本店に行ってみるとわかるのだが、2,500～2,600円の贈答ギフトがかなり立派である。もちろん、戦略的にもっと高額なラインの詰め合わせもある。

以前、著者のオフィスが自由が丘にあったこともあり、よく見かけたのだが、女性たちは、2、500円くらいのギフトに加え、自分用の小さな袋物やカステラの半切を購入していた。これが前述した俗にいう、「自分にご褒美」というやつである。さて、総額でいくらになるだろう。

- 2,580円（ただし見た目は3,500円くらい）＋480円（値段に関係なく、こんなに可愛いパッケージのスイーツが私に「買って」と訴えかけているので、自分へのご褒美としてとりあえず買おう！）＝3,160円（税抜き）
- 2,680円（ただし見た目は3,500円くらい）＋600円（自分へのご褒美として美味しいものを少しだけ食べる主義）＝3,280円（税抜き）

そうなのだ。この「自分へのご褒美」を加えると、予算3,000円を越えるのだ。だから、作った手土産にご褒美をプラスして購入してもらえばいいのだ。

「ちょっと得した」というのは当然のことながら、購買者が原価や包装材、人件費などを知っているわけではなく、「明らかに見た目のレベルでお得な感じ」でしかないのだが、もともと「見栄」のための手土産でもあった場合、「見栄」が良ければ合格。そしてそれは当然、見つけた自分の手柄となる。つまりこのブランドに関わらず、「この金額でこの見た目なら、ずいぶん得したと思ってもらえるデザイン戦略」を目指せば、それだけ売りやすくなるということは間違いない。

「デザイン戦略」や「ブランド・デザインマネジメント」がなかなか一般的にならず、デザイナーが陥りがちな罠に「デザインのアート化、あるいはニュース化」という問題がある。今回の女性の行動心理から見たデザインの戦略で特に重要なのは、「価格帯のイメージ」との差異を生む、お得感である。デザインの個性はあったほうがもちろんいいが、デザイン戦略としての価値を生むという課題（これを本書では、個性＝タイプに対して、価値＝クラスと呼ぶ）に対して、きちんと答え

地産品のデザイン・リニューアルで気をつけておきたいこと

「地産品のリ・デザイン」は、国の地方創生施策を追い風に今やすでにブーム化しているとも言える。地方に行かずともおしゃれなブックカフェやデパートの地下で、「デザインされた地方のお土産」が溢れかえっていることもある。ここでは、東北らしさ、九州らしさ、という戦略ではなく、「地産品っぽい良いモノ」「大量生産品ではなさそうな（工場生産っぽくない）手作り感」「お金がかかっていそうなリッチな印刷物ではない（手書き風）デザイン」が多く取り入れられ、地産品ワールドを繰り広げている。

また、ブランドネームのある「●●」がブランドネームのない「××」をお勧めするという、Aという記号がBという商品を体現する構造を持つタイプのブランディングも数多く見かける。いわゆる「お墨付き」の「金賞受賞」などだ。これらは前章で述べた「一時的なデザイン」ではないが、「どこかにありそうなデザイン」になりがちで、かつ拡張性に欠けるものとして、あまりお勧めしてい

ない。

一方で自分とは関わりのない他者の権威を借りず、コンセプトやポジショニング、ミッションなどで自分たちを体現する手法もある。たとえば、飛ぶ鳥を落とす勢いのブルーボトルコーヒーは、有名人を起用して露出を増やすような広告展開を行ってはいない。ブルーボトルコーヒーと言えば、ドリップしているコーヒーの写真（ブルーボトルのシンボルマーク入り）やニューオープンで行列が絶えないショップのエントランス（白い壁にはブルーボトルのシンボルマークがやはり目につく）のみだ。

ここで、地産品のデザインの話に戻していきたい。「地産品」という記号に象徴される「無名のブランド」になってしまう可能性が高いからであり、あなたのアイデンティティやストーリーを示す（拡大可能な）ブランディングとなっていないからだ。

前章で、地域のブランドデザインには、

1．地域性
2．時間性
3．拡張性

があると書いた。なぜ、1が地域性なのか。そのデザインによって地域やブランドを想起させ、

人を動かすことがとても重要だからだ。北海道ほどにゃららとか、北海道シルエットのついた北海道ブランドは、地域性がブランドや商品のアイデンティティとして成立している。

「北海道バター」「十勝バター」にもっともなイメージがあるのは、「北海道に行ったら広大な牧場と豊かな牧草があり、もしかしたら乳牛が放し飼いかもしれない。牛乳は美味しいに違いないから、バターも美味しいだろう」という完全に自己完結した錯覚が計算されているからだ。ところが、これが使えるのは北海道、沖縄、京都、あるいは宇治抹茶で知られる宇治など、とても限られている。

北海道は白や黄色のこってり感、宇治抹茶は当然、グリーンティーと和のイメージだ。

地元の人なら誰もが知るような特産品があっても、これまで困ることが特になかったため、ブランディングや押し出すことをしておらず、その土地の「特産品ブランド」であることをアピールできていない、ということは多い。だからこそ「何色のボタンにすれば売れるか」というような目先だけにとらわれたケースのABテストによるデザイン採択方法は危険なのだ。

もし今「宇治抹茶イコール深いグリーン」というような明快なイメージやトーンがなかったにしても、多くの人に瞬間的に認知されやすいイメージや色を選び、匂いや手触り、文化や、周辺の景色などと一緒に、商品のキーカラーやブランドのイメージは構築されなければならない。

ヒット商品ができれば、その色やトーン・アンド・マナーが、その土地に人を運び、ビジネスを運んでくるかもしれない。今そこで、何気なく決めてしまうデザインの先に、実は大きな可能性が隠されているかもしれないのだ。投票台に並べられたデザインを、好みだけで選んでしまって良いわけがない。

地域の良さを出す地産品は、その土地や特徴を最大限「魅力的」に見せてくれて、大きな期待感を抱かせることができる未来の入り口だ。今後、大規模なカンファレンスやイベントが開かれたり、万博が開かれたりしても、その際に作成したものやデザインの戦略は、様々な展開をもって利用が可能になるだろう。

今、東京では、下町と言われる墨田区や日本橋のような、わかりやすい地域イメージが定着している区域を中心に、「東京らしさ」や「江戸らしさ」といったものを真剣に取り戻そうとしているように見える。失いかけた空気を必死に繕い、街の喧騒の中に「らしさ」を取り戻そうとしている。

是非、あなたも日本橋の街を歩いてほしい。何が「らしさ」を想起させるきっかけになっているだろうか。それは、まっすぐな線でできた格子のデザインであり、色数を絞った、つまり濃紺などのベタ塗り一色に白抜きという暖簾でもある。それらは、つまりはそれぞれのディテールを構成するデザインだ。江戸、東京らしさを取り戻すために、コンクリートのビルディングの中に、とても小さい部分をリ・デザインしているのだ。

地産品だって、全国が全て一緒のトーンでいいわけがない。あなたの街の、あなたの地域の、素敵な特徴を示すデザインを是非採用しよう。

小さいからこそ価値がある！をデザインする方法

目で見える価値を考える時、多くの人は「盛る（立派に見せよう、あるいは大きく見せよう）」ということに集中しがちだ。実際、新設されたショッピングモールの地下にあるスイーツ売り場を歩く時、「簡易包装という言葉は過去のことになったのかな」と思うくらいおしゃれで、かつ手がつくされたパッケージのスイーツたちが肩を並べてその華やかさを競い合っているシーンに巡り合う。売り場の空気作りの上手さもあるが、かつての華やかさを思い出せないほどの賑わい。買い物途中や会社帰りの身綺麗な女性客を引き寄せて、活気に満ちた売り場体験を提供している。

このような試食や試飲も活発な食品売り場においては、個人的にも何度も試食販売に足を止めている。これは客単価の高い売り場の特徴であるが、試食させるサイズは大きく、その商品自体は決してビッグサイズではない。大事なことなので繰り返して書くと、試食は大きく、販売サイズは基本的には小さくが現代的な日本の「良いもの」の証である。

ちなみに著者は、女性の多くがそのファンであることを表明して隠さない人気パティスリーショップ「ピエール・エルメ・パリ」の試食にも足を止めたことがあるが、その時もつい箱買いをしてしまった。ピエール・エルメ・パリと言えば、ほんの数個のマカロンがまるで宝石箱のように

おしゃれで、常に新しいシリーズや新デザインに彩られる小箱に収まっているのだが、それも含めての価値になっている。

このブランドがこれほどにも女性受けするのは、おそらく小箱に悲壮感がないことだ。ショッピングバッグについて言えば、「素晴らしくおしゃれで凝っている」ということは誰が見てもわかるだろう。メーカーの多くは、小さい箱ほどコストが回収できなくなる傾向にあるので、デザインや品質を簡易にしがちだ。こうした場合に、ここで手を抜かず、小さい箱も徹底してお洒落にデザインし、品質を落とすことをしなければ、顧客はこの小さい箱買いを何度も繰り返すうちに、次第にブランドのロイヤルカスタマーとなる。

そして、何か大きな贈り物、たとえばクリスマスパーティーに、大切なシチュエーションでプレゼントをアピールする時、小さくてもいつも素敵だった「愛すべきマイブランド」が再び指名される。普段から気配りやサービス、気遣いといったものに手を抜いているブランドに対し、特別な時だけ思い出して大金を払ってくれるという人は女性に限らず男性でもまれだろうし、そんなブランドは想起されはしない。

小さいパッケージ、小さい包装、小さい商品は、出会った時から、常に価値を持たせることが大きな信頼や良い関係性の獲得につながっていくのだ。

本章の冒頭に挙げた女性の購買のパターンについて、さらに細かくリスト化してみよう。

1. 既存のお客さん×良いもの（高級）だから買う時

2. 既存のお客さん×美味しい（自分好みだ）から買う時
3. 既存のお客さん×安い（お得だ）から買う時
4. 新規のお客さん×良いもの（高級）だから買う時
5. 新規のお客さん×美味しい（自分好みだ）から買う時
6. 新規のお客さん×安い（お得だ）から買う時

マーケティングの基本を表す言葉の中に、4Pという概念がある。製品（Product）、価格（Price）、流通（Place）、プロモーション（Promotion）の組み合わせによりターゲット顧客に最適にアプローチするというものだが、先の1〜6を考える時、デザインはこの4つのPに同時にアプローチすることが可能だ。もっと簡単に言えば、大きすぎて冴えないデザインの商品を、小さく、おしゃれに、気の利いたデザインに変えるだけで現状の様々な問題を解決することができるのだ。

プロモーションの見地から考えてみよう。パッケージを小さくする際に、今までは考えられなかった形状に変換することができる。機能を保てば形は自由に変えていいわけだ。つまり、変わった容器に入れたり面白いデザインを使用したり、新しいグラフィックを試すいいチャンスだ。有名人やタレントに宣伝してもらう、という考えを捨てよう。まずは自分が「面白く」「特別」な存在価値になることが先だ。

価格のことを考えてみよう。今まで270グラム、400円で売っていたものを、包装材とデザインを変えたからといって、1,000円で売ることは可能だろうか。これははっきり言って不可

能だし、現在の顧客の不評を買って、信頼を失う。ところがデザインを変えて商品のサイズを変えると市場が一気に変わる。

パッケージの形状やサイズ、デザインが変わることは、売り場を変えることが可能になることを意味している。ブランド力をあげたい、市場を拡大したい時、もしもあなたの商品に潜在的な価値があり、それがユニークな魅力に満ちたものであれば、今すぐ小さいサイズの商品を作り、新規市場を狙うマーケティング施策を追加しよう。

失敗しない「小さいパッケージ」の デザイン・プロセス

では、実際に商品を小さくする（内容量を減らす）段階のことを考えてみよう。失敗しないために注目してほしいのは、次の三つだ。

1. ラインを分ける
2. 段階的な導入を行う

3. 異なる種類のラインを統合する

それぞれ説明していこう。まずは、1の「ラインを分ける」について。実際にお会いした多くの経営者の方が、ここまでのステップに概ね同意しつつも「いざスモールパッケージへ」という展開となると、なかなか一気に踏み切れないようだ。2章で紹介した「二人のクライアント」のうち、どうしても今商品を買ってくれているクライアントの行動マップが頭から離れないからだ。

こういった、踏み切れない経営者に踏み切るきっかけを作るひとつ目の方法は、「別ラインを作る」ことである。つまり、現状の商品サイズ及び展開はそのままにしつつ、別のコンセプト、新しいラインとして走らせる方法である。中小規模のビジネスにおいて、これまで書いてきた通り、マスターブランドの強化は課題であり絶対である一方で、サブブランドのむやみな増加や、長期的な視野に欠ける拡大路線はお勧めしない。

この場合のプランにおいて、新規で走らせるラインのデザインは、拡大可能、つまりスケールしやすい、あるいは状況によって有機的に展開が可能なグラフィックを用意することが必要である。この別ラインの導入において、イメージしやすいすごく一般的な例は「贈答品セット」だろう。個別商品と中身が同じであっても、贈答品セットになっているもの、たとえば、パッケージのデザインがとても華やかなブライダル風であれば、容量の少なさは上質や慎みのメッセージを含む。

次に、2の「段階的な導入」について。

一度に小さくすることに抵抗のある商品であれば、少しずつ変化を施していくことをお勧めしている。これは、商品を小さくする際だけでなく、ロゴデザイン・リニューアルやブランド統合の移行期にも取り入れやすい手法のひとつだ。手順は簡単で、「すぐできること」と「最終的なゴール」をまずは定める。重要なのは、今の最大出力でがんばってやっていることと、未来を見据えて努力したいと考えていることの方向性がきちんと同じ向きに定まっているかどうかだ。

価格やラベルも、少しずつ変化をさせていく。最初から大きく変えてダメージを受けないように、実感を持って変化を受け入れられるようにしていく。1の場合と異なり、このケースはブランドを強くするが、ラインをむやみに増やすことはしない。少しずつの変化が長期にわたって蓄積された時に、どのくらい大きな変化が起こるかをあらかじめイメージしておく必要がある。

3の「異なる種類のラインを統合する」について。

最近では、最もよく見かける手法だろう。全国の金賞受賞銘柄ブランド米を一合ずつミニ風呂敷のようなものでラッピングし、セット販売しているところを見かけたことはないだろうか。厳密に言えば、カテゴリーの違う商品を、もうひとつ上のレイヤーのカテゴリーでグルーピングする際に、それぞれの容量の既存イメージは消えていく。価格帯、販売ルートの呪縛のようなものもこれと同じく弱まるので、認識されたいイメージにリ・ポジショニングできる。

そしてもちろん、これら三つ全てに言えることだが、ゴールはブランドの価値や値段をあげることにある。生産者さんとの関わり合いの中で、値決めとデザインはとても重要な作業のひとつだ。どれだけデザイナーが本気を出して良いデザインをしたとしても「重くて持って帰れない」「こん

なに食べられない」「初めて試すにはちょっと勇気がいる」と感じるような内容量では、価値を最大化できない。包装のデザインとは中身の価値を伝えることだし、そもそもパッケージングするということに戦略が必要なのだ。

商品のためのプロトタイプを考える　その1

3 包装紙の試作を繰り返すうちに、ブランドの強みやあるべき姿が見えてくる

「中身の価値を伝える」パッケージ、などと言うと「いや、うちは売り上げを少しでもあげたいからデザインをしているのだ」と言われる社長さんもいらっしゃる。確かに、パッケージの役割のひとつはアドバタイジング、すなわち広告であることもだし、それはそれで重要だ。実際、ロゴやブランドのデザインそのものをリニューアルしたり、新規でロゴデザインを作成する際、ショッピングバッグやパッケージはデザインの表示及び、効果テストに大変適している。

ブランドのデザインを決める時、A4サイズのプレゼン資料にロゴだけ貼り付けたりしてはいないだろうか。実際にパッケージのサンプルを作成し、そこでブランドロゴの印象を確認しているだろうか。いったんブランドロゴのデザインを決めたら、なかなか自由にそれを直すことはできない。ブランドロゴのデザインには「中身の価値を伝える」ことはもちろん、デザイン戦略の最も重要な機能である「期待」が含まれなくてはいけない。そのショッピングバッグやパッケージを目にした時に、量販店のような大量販売の印象を紐付けるのか、一流店の格調を醸し出すのか、老舗の重厚感を印象付けるのか。意識すべきトーン・アンド・マナーについて確認しておきたい。

図③：ロゴのパターン化による包装紙のデザインテスト。箱を包んだ時に、ロゴはどのように見えるべきかを考えて様々なテストを繰り返している。ロゴの入れ方や、大きさの組み合わせでブランドの印象が異なる。細かい柄の規則的なパターンはコンサバティブなブランドに、ダイナミックなトリミングや大胆なホワイトスペースはモダンなブランドに見える傾向が強い

ショッピングバッグテストについては、前著『伝わるロゴの基本』にも記している通り、紙面によるプレゼンテーションと違い、重力、つまり空気のある世界をイメージ（錯覚、と言い換えてもいいのかもしれない）できる。また、包装紙についても、平面のパターンと、立体になった時のグラフィックの見え方（図③）というものは驚くほど異なる（詳しくは、この後のショッピングバッグテストの項目を参照してほしい）。

コンピューターとアプリケーションによるデザイン制作環境が一般化している昨今、原寸サンプルを作らずにコンピューターの中だけでデザインを完成させようとすることがあるが、ブランド・マネージャー（あるいはデザイン・ディレクター）は断じてこれを許すべきではない。実際に試作して見てみることが前提であり、ここでのデザイン戦略というのは、「多分これがいいに違いない」と確信したデザインが、サンプリング途中にやっ

ダメなものはあっさり直す

この原稿を書いていた2015年の5月、中東はドバイの高級ショッピングセンター「ドバイモール」と、それとは対照的なアジア系の闇市のようなモールを見学する機会に恵まれた。この対照的な二つのモールを見ると、どのようなデザインが富裕層を引きつけ、また、それ以外の層に対して何が売れるのかということが痛いほどよくわかる。

簡単に言えばこうだ。良いものを知り、経済的に余裕のあるドバイの富裕層、あるいは王族は、クラス感の高いデザインでしつらえの良いものを選ぶ。

一方、アジア系のモールにあるものは、派手なものやどこかで見たような偽物が多く、品質は極めて低いものだ。作りも簡易なものが多い。一目で偽物とわかるような、スターバックスのロゴ入りiPhoneケースやキャラクターグッズ、ブランドバッグに、たこ焼き器やワッフルメーカーなどの家電調理品。よく見ると不思議なものも多い。こういったものの多くは、その機能性や動作

てみたらダメだった、というリスクを知ることでもある。

を確かめてみる前に、すでにデザインとしてのシナリオや辻褄が合っていないことが多い。どこからか違法にとってきた画像やロゴを、簡易な印刷で貼り付けただけなので、その商品の価値などはほとんど伝わらない。それが何かのさえ、瞬間的にはわからないほどだ。

こうした違法コピー品の中で特に印象的だったのは、「（何かがおかしい）ブランドロゴが複数入りすぎている（から、当然見た目もおかしい）バッグ」である。ロゴの配置については、グラフィック・エレメンツとして捉えるのか、ブランドロゴのアイデンティティとして捉えるのかをまずははっきりさせるべきだろう。

以前、年齢対策向けの高級で品質の良い基礎化粧品を担当していたことがあるが、プロジェクトのスタート当初は四方八方にロゴが入りすぎて、ブランドの品格を失っていた。あなたがブランドのマネージャーやデザイン・マーケティング担当者だとしたら、いくつかの世界的に評価される高級ブランドの路面店で、正規品を是非買ってみてほしい。ロゴはどこに入っていて、どのように情報として認知されるだろうか。

どのロゴも正解と言えないような微妙な感じの偽ブランドグッズは、バランスが悪かったり、どこかですでに見かけたことがあるようなロゴデザインと同じ違和感を放っている。ブランド・マネージャーやデザイン・マーケティング担当者は、この「違和感」に敏感にならなくてはいけない。一番良くないのは、やはり「安っぽい既視感」だ。実際に真似はしなかったとしても、流行のエッセンスを散りばめただけの、つまりアイデンティティの存在しないデザインほど二流感が漂うものはない。そんなことであれば、むしろデザインなどしないほうがいいのだ。

ショッピングバッグテストのための
レイアウトパターン

「デザインは感性や感覚で作るもの」と多くの人に誤解を受けている節があるが、ことブランドのデザインについては「ものを見る目」が求められる。どんなに高名なデザイナーが作ったデザインであろうと、あるいはまだ経験が浅いデザイナーが作ったものであろうと、それがどのようなクオリティであり、マーケットにおけるポジションを持ち、どのような空気を生むのかを判断することが重要だ。そういった意味では、ダメだと判断したものをどれだけ潔くやり直せるか、いわゆるサンク・コスト（埋没費用）と言われるような、そこに費やした努力や時間、労力を「見てあっさり捨てられる」ことが重要なのだ。

デザインのクオリティを優先し、他社に追随不可能な強いブランドのためにクオリティのジャッジをする部門、あるいは人を設置することが、これからはより重要な課題となるに違いない。

ブランドロゴの最適解を探す上でのショッピングバッグテストという意味で、オーソドックスな5つのレイアウトパターンを挙げておこう。これらはショッピングバッグに関わらず、透明クリア

ファイルやバンダナなどのデザイン、果ては、プライベートブランドにまで展開できる。レイアウトフォーマットの初級デザインだ（図④）。

- センター：ロゴを中央に配置する（例：アップル、スターバックス）
- コーナー：ロゴを隅や下部に配置する（例：DKNY）
- ホワイトスペース：余白を生かして印象的にする（例：ブルーボトルコーヒー）
- パターン：ロゴをパターン・デザイン化したり、ブランドのグラフィックを配置してロゴは見えるところに配置しない（例：ピエール・エルメ・パリ、三越、伊勢丹）
- （グラフィック）ビッグ：ロゴをはみ出すほどの大きさ、かつダイナミックな構図で配置する（例：MoMA Design Store）

センター

コーナー

ホワイトスペース

パターン

ビッグ

図④：笹屋皆川製菓のロゴを使用した、ショッピングバッグのデザインテスト

ショッピングバッグによるデザインテストが有効なのは、前著などでも度々触れているのだがショッピングバッグとは、顧客が「手で持ってくれる広告媒体」に違いないからなのだ。ここでロゴのバランスチェックを行っておけば、後でウェブサイトのアイコンやヘッダーに使用する際にも役に立つ。

4　商品のためのプロトタイプを考える　その2

小型グラフィックは
ブランド証明書

小型グラフィックの代表といえば、ショップカード、名刺、タグ、ラベルなどである。そのどれをとっても、デジタル技術をふんだんに使用した広告、たとえばARなどと比べれば、機能的には新しくなく、またデザインの歴史や意味といった側面から見たとしても、同様に新しいものではない。そのため、昔からあって代わり映えのしない、ニュースの少ない作り物、あるいは制作物、というようなイメージを持つ人が多いかもしれない。

しかし、これらを侮ることなかれ。これからブランドを作ろうとする人にとって、今書いたようなイメージ、つまり小型グラフィックはあまり新しくない、というイメージは大きな誤りであり、実際少ない費用で大きな効果を出せる顧客とのタッチポイントの代表格なのであり、大げさに言えば希望の星なのだ。

これらの小ぶりなグラフィックのデザイン制作について、ブランド担当者がすべきことは何か。それはこれらのグラフィックについて、極力、販促とは異なるデザインのゴールを持たせることにある。つまり、これら小型グラフィックがすべき仕事は、スーパーの安売りチラシのようになるこ

となではなく「ブランド証明書」になるべきなのだ。

「デザインのゴール」「デザインの最適解」というテーマについて追求することが、いかにそのデザインの機能的、および感情的価値をあげるかということを、トーン・アンド・マナーについての拙著、『売れるデザインのしくみ』の中で詳しく説明している。また、同書に書き記せなかった重要な点について補足すると、デザインを適用できるメディア、ツールの種類をなるべく多く、デザインのトーン・アンド・マナーをなるべく統一することで、その「ブランド証明書」の威力は変わってくる。

売りたい、買ってほしい、というお願いのようなものが書き記された印刷物は、ツールそれ自体の存在の価値が低い。世界的な市場に支持されるブランド…たとえばシャンパンであるとか、宝石メーカーなどの小さいグラフィックを見てみよう。

自分たちの商品はどういった背景で生まれ、誰によってその価値を見初められ、世界のセレブレティの中の誰が支持していて、どういった場所で買えるのか。世界中のどれだけの人を幸せにすることができたのか。どういった実績があるのか。あるいは、どのような効能があるのか。事細かく、そしてジャーナリスティックに、そしてそれに「ふさわしいフォント」で書かれている。それらがコミットすることは何かと言えば、自身の存在の価値なのである。

もちろんこの「小型グラフィックはブランド証明書」作戦は、高級ブランドのみにしか適応できないというものではなく、全てのブランド価値を高めていきたいサービス事業者にとって、汎用性の高い種類のものだ。

ブランド・デザインのための　フォント——超基本の三原則

たとえば、新興的なブランドのいくつかを見てみよう。登場から10年くらいで、グローバルな市場で拡大を続けているものにオーガニック化粧品やナチュラル系化粧品のラインナップがある。これらのブランドの市場拡大率は目を見張るものがあるが、その売り場作り同様、商品のタグ、ミニパンフレットなどは「ブランド証明書」として明らかに成り立っている。タグについている紐や紙の素材選びも重要だ。

ポスターや屋外看板、ショッピングバッグなどと違い、人の手の中に収まるもの全般について、ゴールの設定が間違っていないか、自身を証明するための証明書をデザインできているか、是非確認してほしい。

フォントに関心を持つ人の数は増えている。実際、ブランドのフォントを変えるだけで印象は大きく変わる。

ここでは、いわゆる「フォント好き」「タイポ好き」という側面からのトピックとは違い、文字

のデザイン性ではなく機能的汎用性を、またそれらがどのようなスケールで使用できるかという発展性について、つまり紙の印刷物でも店舗の看板でも、スマートフォンに最適化されたサイトでも、それらが使用可能なのかといった見地から考察する。注目すべきは、次の三つだ。

1. ブランドの立ち上げ時に考える「ふさわしいフォント（キーフォント）」
2. ブランドのフィールド、ストーリー、成長戦略から選ぶ「サブフォント」
3. 行動規範、ブランドのミッションから意思統一しておきたい「使用を禁止しておくフォント」

それぞれ順に説明していこう。まずは、1のブランドの立ち上げ時に考える「ふさわしいフォント（キーフォント）」について。

もしブランドが生き物だとしたら、フォントはとはつまり血液を運ぶ血管のようなものだ。太いものも細いものも役割に応じて必要であり、ある時は強く存在し、ある時は静かに働き続ける。これらがスムーズにつながっていかなければ機能は低下し、情報は正しく伝わらない。タブレットにしてもスマートフォンにしても、もちろんPCや映像の世界においても、技術革新がもたらしたディスプレイの進化は、ブランドのクオリティコントロール格差を広げている。「美しさ」や「鮮明さ」にはこだわらなくていいという考えを持つ層に対し、世界のブランドは着実で堅実な努力を続けている。

たとえばあなたがデザイナーであれば、いつでも最も美しいスタイル、バージョンのフォントを

使用すべきだし、ブランド・マネージャーであるならば、デザインの運用方法をまとめた、デザイン・ガイドラインを定める際に、それらの権利関係、つまり使用範囲を理解しておくことだ。クラス感を表現するためのツールとして、品質の高いフォントは外せない。いいかげんでバランスが悪いフォントを使い、無頓着に情報を垂れ流すようなことをしてしまえば、世界の「センス良くありたい」「良いものなら高くても欲しい」というマーケットから取り残されていくだろう。

次に2の、ブランドのフィールド、ストーリー、成長戦略から選ぶ「サブフォント」について。フォントの使用範囲についての理解のうち、もうひとつ覚えておいてほしいのは、ブランド内の機能的な役割だ。ブランド・フォントはひとつだけだと思い込んでいる人はかなり多いようだが、ブランド本体の事業体制やストーリー、未来の姿などから考えて複数のフォントを用意することはとても現実的なデザインシステムであり、マーケティングのフレームワークであり、ブランドのクオリティコントロールとも言える。

しかし、多くのブランドが、実際には自身で規定した決まりを守り切れないでいる。単純に守ることができていない場合もあるが、そうではない場合も考えられる。それは、アートディレクターやデザイン・コンサルタントが定めた「キーフォント」が高額なものであったり、デザイン・ガイドラインでタイトルフォントしか指定していないケースがあるからだ。こうしたケースでは、そのデザイン・ガイドラインそのものが欠陥と言えるのではないだろうか。

3は、行動規範、ブランドのミッションから意思統一しておきたい「使用を禁止しておくフォント」についてだ。

使用すべきフォントと同じくらい重要なのは、使用してはいけないフォントを規定することだ。フォントの採用ひとつでブランドのイメージは揺るぎ崩れる。しかし同時にこれは、低迷するブランドの再生の際の薬にもなりうる。メーカー側あるいはサービス側が守らねばならないものであると同時に、自身の立ち位置を確認する上でも重要なことだ。

事業やポジションの変化に伴うフォントの変更という例で言えば、米グーグルが組織再編し、持ち株会社「アルファベット（Alphabet）」を設立した際に「Google」というブランドロゴを変更している。この際に、赤、グリーン、ブルー、黄色といったおなじみのカラーは変えずに、フォントをセリフ（文字の線の端に装飾がある）書体からサンセリフ書体（ゴシック系）に変更し、アルファベット社のロゴとデザイン上の親和性を強めている。

かつて、アップルもセリフ書体で広告をしていた時期があった。ジョブズの復帰と黄金期を迎えるにあたって、これらは一掃され、現在の製品ロゴ、つまりiPad、iPhoneなどに使用されるサンセリフ書体へと変化を遂げた。

グーグルにしてもアップルにしても「私たちがより斬新な企業である」というメッセージをフォントの持つデザインの印象で訴求することはもちろん、それまでの事業形態から大きく、また新しくサービスを拡張するタイミングで企業のキーとなるフォントを変更した。

もし、そのままクラシカルな印象の強いセリフ書体を使用していたら、多くのユーザー、あるいは市場そのものが、その変革のメッセージを瞬時に認識することは難しかっただろう。

移り変わる広告トレンドに流されないために

広告とテクノロジーの融合はもてはやされ、躍進を遂げてきた。一方でインバウンド・マーケティング、ネイティブ広告、ブランデッド・コンテンツなど、今までの広告手法とは異なる手法が登場し、動画広告の時代、コンテンツ広告の時代などとも言われて久しい。もしもあなたがブランド担当者でなくて、膨大な広告費を持ち、近々上場の予定があり、ウェブサービスのユーザー数を劇的にアップしたいのであれば、ペイドメディア（有料のメディア）を使用した広告は最高のパフォーマンスをあげるに違いないだろう。

「ブランドジャーナリズム」という選択も興味深い。いわゆる自己推薦的な広告手法とははっきりと決別しつつ、誰かに自身の魅力を掘り下げてもらい、またそれを誰かの手によって広めてもらおうという、いかにもソーシャル時代の伝播戦略のひとつである。

これらの広告業界のトレンドは次から次に現れてはまた消え、常に新しい手法が提案され続ける。ブランド担当者が頭をひねるべきは、次はどの広告手法トレンドの波に乗るかということではなく、自身がトレンドとなることなので、手法は都度取捨採択すればよく、頭を悩ませるべきは別のところにある。

そう、商品展開やカラーマネジメントにこそ、一貫した戦略性を持つべきなのである。商品の色は、ブランドの意思やストーリーとそもそも寄り添っているはずで、それではブランドの意思やストーリーを表す色とは何色なのかという話になってくる。ブランドのカラーパレットについて、私たちはこう提案している。「アイデンティティを明確にして、デザイン・ガイドラインを設置せよ」と。あなたの会社のデザイン・ガイドラインは一度作ったまま、何も手を入れていないなどということはないだろうか。この春のトレンドカラーは何色で、秋冬になるとそれがどのように変わり、ブランド・イメージの向上のためにどのようにフィットさせていくか、というような戦略をすでに持っているだろうか。

広告に費やす時間を、商品展開、つまりどのような商品構成にするべきかという商品開発の時間に費やしてほしい。そしてこの商品展開自体に、O2O（オンライン・ツー・オフライン）マーケティングにおいて有効なカラー戦略を盛り込んでみてほしい。

日本市場においては四季の移り変わりがあり、期首期末があり、贈答のシーズンがあり、年末年始がある。同じように、クリスマス休暇にイースターに、ハロウィーンにバレンタインもある。ブランドのカラーを最大限生かすための方法として、ブランドのキーカラーと組み合わせるサブカラーのパレットを考えよう。つまり、これらシーズンのカラーを盛り込む戦略＝フレームワークあるいはカラーパレットシステムをあらかじめ用意しておいて組み込むことを考えてほしい。

5 デザインでブランドのメッセージを発信する

ブランド・アイデンティティでキャンペーンを展開する

「ブランド」と「キャンペーン」の関係について整理しておきたい。あるいは「ブランディング」と「キャンペーン広告」を分けないブランド戦略、と言い換えても良い。「ブランド」を重視する施策の多くが、キャンペーン思考的ではないケースは多い。

キャンペーンは基本的に「告知」をゴールとする一方で「ブランド」は相手にとっての価値、すなわち特別な存在になる何回かのやり取りを経て顧客との「関係性」を築くことである。小型グラフィックの全てを「ブランド証明書」と考えてもいいと前述したが、どのツールを何に使うのかは、ブランド・マネージャーが決めることだ。

よく、これはきちんと手に取って読んでもらえる可能性はかなり低いだろうと想像できるA4のツール制作の発注を受けることがある。こういった場合の発注者の特徴は、大抵が真面目で几帳面なプレイングマネージャーか、あるいは忙しすぎるビジネスパーソンだ。この場合、次のように、細かく本質的な質問をしていく。

「これは何のためのツールでしたっけ」

「どこかの会社で作っていそうな気もしますね」
「情報が多すぎませんか？　どのくらいの人が読んでくれますかね」
「チラシをうまく渡せたとして、会社や家に帰ってそのチラシをもう一回読んでくれますかね？」
「まずはきっかけ作りですよね」
「ブランド名（社名）を覚えてもらえるといいですよね」
「私たち（ブランド）のことをすでに知っていますかね」
「実はちゃんと知らないのでは」

しかし、このあとに返ってくる答えはほとんど同じものだ。
「そうなんですけど、仕方ないんですよ」

ここまできたところで、例のものを取り出して見せることにしている。「例のもの」というのは、実はその時々によって、判型もページ数も違うのだがだいたいの特徴は次のようなものだ。

- A4のチラシやパンフレットではない
- ぱっと見がおしゃれな雰囲気を持つ
- 展示会やイベントで、圧倒的な数値実績を持っている「他社事例」
- 制作費が驚くほどかからないのに、見た目に高級感がある
- 「サンプルなので数が少ないんです」と言っても、大抵誰もがほしがるようなもの
- もらったら、とりあえずとっておき、取り出しやすい場所にしまっておきたくなるようなもの

- 誰にでもすぐ読めて、内容が理解できるもの

かつてこういったツールをお勧めして、担当者に断られた経験はない。大抵、イベントが終わると担当者の上司やマネージャー、そして経営者からもお褒めいただくこともある。数字と実感を持ってその効果を理解されるからだ。

今挙げたツールについて、デザインを重要なものだとは考えないプロモーターに、次のように言われる場合がある。「デザインを綺麗にしてもユーザーとはつながれない」「キャンペーンなんだから楽しげに、親しみやすさを強調しましょう！」などだ。はたして本当にそうだろうか。

デザインが綺麗だ、というのは一面的な個人の印象でしかなく、具体的ではない。デザインするか否かではなくて、デザインを他の様々な戦略と組み合わせて、間違いなく利益が還元できれば、そのような発言も減るだろう。さらに、デザインされた成果物から時が経てば経つほど利益が蓄積されるしくみであれば、デザインアレルギーのようなものを訴える人々が劇的に減少するに違いない。

地味に思えるブランド・メッセージを素敵にデザインして注目を集める

「時間と存在だけが、ものの価値や意味を醸成できる」ということは、もっと簡単に言えば、ある時間を超えなければ伝わらないメッセージもあるということを意味する。強烈なインパクトを持つ誰かの「存在」を借りて己の「存在」を証明しようとすることは、所詮は無理な話であり、簡単に言えば有名人やタレントを起用したブランド認知や広報にはもともと限界があるということだ。

この「有名人を借りてくる」タイプのマーケティングや広告を筆者が推奨しないのは、コスト面の理由だけではない。どちらかというと「時間」戦略的に、細切れになり、記憶が分断され、イメージが凝縮できないことがお勧めしない最も大きな原因だ。

人の脳に記憶が刻まれる瞬間の多くは、視覚と感情がセットになっていると言われている。美しい風景に心を打たれて写真を撮りまくり、歓喜の声をあげている人がいる一方で、悲しみに暮れて夕日を見ている人もいるだろう。しかしながら、同じ風景を、普段と何も変わらずに受け止めている人々には「その日の記憶」としては残らない。

ブランド・メッセージの多くは、派手さがなく「約束」に近いものだ。これを不特定多数の人に、ドカンと一度に効率よく、あまりお金をかけず、かつ強烈にアピールするのはかなり難しい。そも

そもそもブランドのメッセージは、本来変えてはいけないものだし、が繰り返し訴えたところで、タレントの属性や個性は伝わるかもしれないが、ブランドのメッセージについては伝わらない可能性が高い。

では、一度に大量に伝えることが難しいのであれば、どうすればいいのだろう。ひとつの確実な答えは「続ける」ことだ。ブランドのスローガンなり、キーとなるイメージを使ったブランド・ブックや、ブランドならではのグラフィック、たとえば、よく例に挙げるのは、バーバリーチェックのコートなどなのだが、このように、ずっと使い続けることのなんと有効なことだろう。

もともと、日本には欧州に比べても、長寿企業が数多く存在していると言われている。100年以上、中には何百年も続く老舗の多くは、今日に至るまでにすでに何度もの経営危機を乗り越えているはずだ。

一般的に、現代的な広告の手法、いわゆる手描きの看板やチラシではなくて、商業印刷やインターネット上のホームページを作成すること自体がここ十数年の出来事なのだ。ちなみに、インターネットの業界で言えば、その動向の変化の速さたるやすさまじく、トレンドを追い続けるだけでもかなりの専門性、労力、人手やコストが必要だ。

様々なものがめまぐるしく移り変わっていく中で、変わらないものを作ることのほうがすでに難しい。デザインや販売促進といった意味では「しょっちゅう」「今風のものに」「なんとなく新しく」することはとても簡単だ。一方で、続けることについては、戦略が必要になる。

デザインに磨きをかけて、シーズンプロモーションにブランド・アイデンティティを使い続ける

多くの企業やサービスが、こういった地道な努力であり、確実な投資である「ブランド推し」に踏み切れないのは、やはり、デザインについての戦略という意識が欠けているからではないだろうか。デパートが「七夕まつり」のキャンペーンを行えば、自分たちも追随して「七夕キャンペーン」を行い、町のイルミネーションがクリスマスに変われば、自分たちもサンタやツリーで飾りつける。

このように、周囲の空気にのまれていては、いつまでたっても、販促費は使い捨て費用となって、ブランド価値(ブランド・エクイティ。ブランドが持つ様々な無形の資産価値のこと)の確立には至らない。

是非、年間の販促やPRスケジュールの全てに、ブランド・アイデンティティを組み込む戦略を盛り込んでおこう。たとえば、七夕のポップにはロゴを使用してみよう。グーグルのイベントロゴなどは実にわかりやすい例だ。毎日が記念日紹介だけれども、やっていることはオリジナル自社ロゴの二次創作なのである。そして結局、「グーグル」と無理矢理にでも読み、そしてまた、楽しむのだ。

クリスマスも、ありきたりの素材をどこからか持ってこないようにして、自社ロゴにクリスマス

図⑤：酒蔵、豊島屋本店の「微発泡純米うすにごり生酒 綾」の夏・冬のボトル

の飾りつけをしよう。色も周りと同じにクリスマスカラーのグリーンと赤ではなく、自社のキーカラーを生かして、それにクリスマスの飾りをつける、あるいは、クリスマスらしい華やぎをつけることもできる。

実際に、通常の商品をクリスマスや正月用の商品にカスタマイズした「微発泡純米うすにごり生酒 綾」を紹介しよう。夏の爽やかな冷酒（微発泡）は、冬限定版で少しだけマイルドになる。パッケージのデザインは変えず、色とモチーフだけアレンジしている。ロゴは複数存在する、ダイナミック・アイデンティティ（ロゴやシンボルマークをそのアイデンティティを保ちながら、動的に変化させていくシステム）のまさに事例展開である（図⑤）。

環境、重力、密度をシミュレーション
——ロゴデザインから風呂敷、手ぬぐい、スカーフ、バンダナデザインへの展開

図⑥：三越日本橋本店の「風呂敷ラッピング」。鮫小紋（江戸小紋）とも呼ばれる、一見無地にも見える細かいドット柄は、お江戸東京をシンボライズするに相応しいグラフィック（エレメンツ）の展開だろう。また、紙製品と違い繰り返し何度も使える点は、エンゲージメント効果としてもとても期待できる

筆者のオフィスでは、グラフィックデータからの拡張デザインとして「布物」「グッズ」への展開が盛んである。具体的に言うと「手ぬぐい」「バンダナ」「風呂敷」、そしてネクタイやスカーフなどもそれに入る。近著『視覚マーケティング戦略』では、コンサルティング会社のロゴデザインを創立5周年記念に合わせてロゴジャガートにし、ネクタイを作って贈答品にするというアイデアを紹介した。

事業センスに溢れた優秀な起業家であれば、高級ブランドなどのネクタイよりも、自社のロゴをエンブレム化、あるいはジャガート柄に展開して

使用することの贅沢さや醍醐味を理解してもらえるだろう。

風呂敷や手ぬぐいについても同じだ。賑わいを見せる日本橋の三越日本橋本店では、オリジナル風呂敷を使った「風呂敷ラッピング」（有料）を選ぶことができる（図⑥）。

風呂敷や手ぬぐいやバンダナは人気のアイテムである。インバウンド需要や客単価向けはもちろん、女子高生などの若年層にも人気のアイテムである。ロゴのデザインの進化は、どれだけ愛される「もの」に姿を変えられるかを問われる時代に突入している。

人気バンドの売り上げもいまや、ロゴグッズが中心であったりする。レストランの売り上げを支えるのも、お持ち帰りできるおしゃれなロゴ入りパッケージだ。世界に羽ばたくIT企業が、計算され尽くされた流線型デザインの高級車を主力に持つ自動車メーカーが、その「ブランドロゴ入り」のキーホルダーやスイーツを特別な顧客のみへのプレゼント品としてそっと渡していることは、あなたにももちろん、想像がついていることだろう。

ひらめきを形にする方法

6

クリエイティブ・ジャンプとは何か

「クリエイティブ・ジャンプ」は日常のシーンでしばしば起こりうる。ただ、クリエイター以外の多くの人にとって「これがクリエイティブ・ジャンプだよ」と指摘されることがほぼないと思われるので、もしかしたらあなたは、日常に起こりうる「それ」を見過ごしてしまっているかもしれない。

クリエイティブ・ジャンプを数式のようなもので表すとわかりやすいかもしれない。あるいは、座標軸のようなものでもいいだろう。出発点（つまり問題点）Aがあるとする。行きたい先、つまり到着点（問題が解決した状態）はDである。論理的思考や積み重ね的な考え方、あるいは、物事の順序の筋道立てた考え方であれば、A→B→C→Dとなる。クリエイティブ・ジャンプは、B→Cが、C→Bになったり、本来通らないはずの、XやY、「あ」や「い」といった道筋を辿ることもある。

つまり、クリエイティブ・ジャンプが起こる時、手順やプロセスはどうでもいいということだ。よく、クリエイティブとアートを混同する人がいるのだが、クリエイティブとかクリエイティビティということは、混沌や意外性のことではない。ビジネスやプロジェクトにおいて、クリエイティブ・

ジャンプをするということは、思いもよらなかった方法・手段で問題が解決できたということなのだ。クリエイティブな試みをしたのに、問題が解決しなかったり、売上げがあがらなかったのだとしたら、それはつまりクリエイティブ・ジャンプはできなかったのである。そのように捉えて欲しい。

前節にも登場した事例で、東京の老舗の酒蔵であり創業460年の歴史を持つ、豊島屋本店の微発泡酒「微発泡純米うすにごり生酒 綾」の事例がある。シャンパンに近い製法で作られているそうだが、辛口で度数が高く、糀の味わいも深いため「酒好きの女性」に好まれている人気商品である。

この商品については、商品開発時から市場デビューまでデザイン責任者として関わってきたが、実際のところ、数回に渡って「クリエイティブ・ジャンプ」が起こった。そのいずれも、戦略的デザインを試みていた上での出来事ではあったものの「偶然うまくかなり高くジャンプしてくれた」ところがあるといっても過言ではない。先ほどのA→Dの式で説明してみよう。

コンシューマー(一般消費者)向けに商品開発しながら、B2Bの新規開拓という課題解決を遂げたり、アルバイト女子学生や派遣女性デザイナーとのプロジェクトで「カワイイ」ものを作ろうとしたら、包材のコスト削減と新規仕入れ商品(ここでは、包材の代わりとなったギフト用のバンダナ)が同時にできたりしている。

これらは業務上の機密もあるため全て公開することはできないが、基本的には「クリエイティブ・ジャンプ」が起こったおかげで実現可能となったものだ。勉強熱心な読者のみなさんであれば、デザイン・コンサルティング会社で、最近は日本にも進出しているIDEO社におけるデザイン思考の取り組みは既知のことだろう。

この、デザイン思考について「どうしたらデザイン思考」を使えるかといったことで、プロセスやしくみを解説するセミナーなども多数開催されている。先ほど、クリエイティブ・ジャンプの最も重要なポイントは「ゴールとアートは違う」ということを書いたが、クリエイティブ・ジャンプの最も重要なポイントは「ゴールは見えている」ということだ。ゴールへの行き方が普通とは違ってユニークなのである。「どうしてもここに行きたい」「絶対にこうなりたい」という目的もなく、クリエイティブ・ジャンプは起こりえない。

それは、問題は定義してあって、どうやって解決するかという方法がジャンプしているという意味なのだ。もしかしたら逆に、ジャンプせずにじっくりと沈むという問題解決方法もあるだろう。これは、その沈むという動作の言葉通り、「U理論」というものにつながる。U理論についてはここでは触れないが、興味があれば調べてみてほしい。

では、「ジャンプ」が最も起こりやすいキーワードを挙げてみよう。一つ目は、やはり人と人による会話、つまり「セッション」である。グループ・ディスカッションやブレーン・ストーミングなどはその最たる例だろう。異なる思考を持つ個人同士の考えが有機的に、また偶然性をもって結び付いたことによる「思考の結合」が結果として「クリエイティブ・ジャンプ」をもたらす。

その次は、「意外性」である。関連性のないところから、新しいアイデアを導き出す。これには一度、現状の思考から大きく離れることが有効だ。「思考の結合」がセッションによるものだとしたら、思考や思惑の外から解決策を持ってくるものが「意外性」によるクリエイティブ・ジャンプと言える。

三つ目は、「偶然性」「突発性」である。やってみたらたまたまできた、ということの中に、クリエイティブ・ジャンプは多い。画家にしても、カメラマンにしても、デザイナーにしても、良い成

果を上げている人の多くは、ともかくたくさん試しているという人が多い。量質転換という言葉があるが、まさにそれこそ、クリエイティブ・ジャンプの典型だろう。

デザイナーやディレクター、あるいはデザイン学校生などとディスカッションしていてよく起こることなのだが、論理的な会話でないビジュアルやカラーをつなぎ合わせるような、とりとめのない会話などから、偶発的にアイデアが飛躍したり、着地をしたりする。

ビジネスパーソンは、時間がぎりぎりの会議で無駄な話をすれば、もちろんひんしゅくを買ってしまうかもしれない。けれども、「今日は時間に追われていない」という日であれば「そういえば、こういうのがあったよ」というようなやり取りで、ビジュアルのイメージをしりとりのようにつないでいくのは良い方法だ。

「そういえば、こういうのがあったよ」の次は、「こういうのもあるね」とつなぐ。「関係ないけどこういうのを思い出した」「ずいぶん前からこんなのが気になっていた」「そうそう、昔、こういうのがあったよね」「実は前からこういうのが欲しかったんだよ」という感じである。どうだろう。この方法なら、誰でも気軽にクリエイティブ・ジャンプができるのではないだろうか。

問題解決のためのデザイン

前著『問題解決のあたらしい武器になる視覚マーケティング戦略』(2014年／クロスメディア・パブリッシング刊)では、視覚からもたらされる錯覚とそれによる意思決定にフォーカスして「ビジネスにおけるデザインの重要性」について書いている。この「錯覚」の起点でもあり、メインの事例にもなっているのは、実は「エクスペリエンス(体験)・デザイン」である。

前節で紹介した「綾」事例の場合、クリエイティブ・ジャンプによって、「エクスペリエンス」がデザインできたために、市場や商品カテゴリを意図して変更することが可能になった。そのため、問題解決の度合いは劇的に向上した。ところが、「エクスペリエンス・デザイン」について具体的にイメージできないという人も実は多いようだ。エクスペリエンスをデザインする、とはどういうことかが実感できないというのである。

一方で、フレームワークや図解などによる論理的思考による「問題解決」手法は、わかりやすい上に実践的だという声は多い。筆者が主催するデザインセミナーで、特にビジネスマンを中心とした参加者からは、次のような声が多く寄せられている。

「何だかわからないものは理解ができないが、やり方がはっきりとわかる問題解決の手法は、自分

先ほど述べたクリエイティブ・ジャンプをおさらいしてみる。

・結合：既存の手法や簡単なアイデアの三つ以上の組み合わせから新しいアイデアを創出する「三点組み合わせソリューション」
・量質転換：たくさん行うことで質をあげる、いわば素振りのような「量質転換の法則」
・偶発・意外性：意見関連性がないように思える切り口から解決の糸口を探す「視点変換の法則」

この三つの組み合わせで可能になるクリエイティブ・ソリューションは、大きく二つの方向性になる。

1. ブレイクスルー：今まで見ていたものとは違う側面に気付き、解決に一気に近付く（デザインをする）アイデアを出す。腑に落ちる。形が見えてくる
2. イノベーション：異ジャンル、あるいは現在選択不可能と思われがちな、統合的で生産的な組み合わせをデザインする

ごとに変換しやすく、自身の問題に置き換えられるから実践できる」というものだ。クリエイティブの創出部分についても全く同じで、そのアイデアが、自分に再現できそうなしくみによって生み出せると理解できることで、共感を呼んでいる。

デザインによる問題解決のゴールは確かに「エクスペリエンス・デザイン」になりつつあることは、まぎれもない事実だ。しかしその対極にあり、もっと部分的で、もっと具体的に、もっと小さな問題にデザイン思考を取り入れるとしたらそれは「クリエイティブ・ジャンプの方法」なのかもしれない。後半でも、ごく一般的な問題解決方法を組み合わせて使いながら、よりクリエイティブなアウトプットが可能になる方法を紹介する。

ブレイクスルー、イノベーション、クリエイティブ・ジャンプといったものの共通点は、論理的思考と創発的なものの組み合わせに他ならない。これはできれば一生に一回のチャレンジではなく日常の生活習慣的に鍛えてほしいものだ。論理的を計画的と言い換えても良いし、創発的を偶発的と言い換えてもいい。

つまりとても簡単に言い換えると、本を読んだ感想を（文字ではなく）絵に描く。絵を見た感想を（絵でなく）文字で書くという、こういう訓練のことだ。ブレーン・ストーミング的なミーティングをしたら、一覧表やチャートにまとめてみる。一覧表やチャート、データベースなどを可視化して抽象化する、などといったことも実はみんな同じ訓練と言える。

普段あなたが、デザイナーに論理的な裏付けが可能な企画書の提出を求め、エクセルで数字を追うことが多い実務家であれば、美術館やデザイン関連施設に併設されたレストランで、たとえ居心地が悪いと感じても、ともかく、ぼーっとしてもらい「ただ感じてもらう」作業なども必要なことかもしれない。

意外なアプローチであっけなく問題の答えが見つかる、という問題解決の例は少なくない。ブレ

イクスルーやクリエイティブ・ジャンプという言葉を知らなければ、ただのひらめきになってしまう可能性だってもちろんある。

では、ブレイクスルーとはどういう意味だろうか。それは、難しい問題があっけなく解決するという意味だ。今、考えられそうなところからは、うんと遠いところでスッキリした回答が見つかるということだ。

たとえば、「売り上げをあげる」という解決例について考えてみよう。

（方法）見方を変える→見た目や形状を変える→売り先を変える→売れる
（左脳的な作業）現状とゴールを把握する
（右脳的な作業）ひらめきのきっかけや解決の糸口となる「視点」、あるいは「盲点」を探す
（左脳的な作業）整理して可視化する
（右脳的な作業）整理せず、思いつくままに可視化する

この時、先ほど紹介した「そういえば、こういうのがあったよ」しりとりをぜひ実践してみて欲しい。もちろん、このしりとりをいつも使っていくためには、日頃からイメージやクリエイティブの貯金も重要だ。クリエイティブなしりとりができる友人や仕事仲間も大事にしよう。いざという時のために、身の周りのものに気を遣い、デパートのウィンドウを注意してチェックし、街で人気の目利きがいる本屋さんなどにも足しげく通っておこう。

大切なのは不完全なアイデアを
エッセンスとして取り入れる技術

デザイナーとアーティストの違いを「デザイナーが生み出すのが「解決策（答え）」であるのに対し、アーティストが生み出すのは「問いかけ」である」と言ったのは、世界的なデザイナー、ジョン・マエダ氏だ（2012年／Wiredインタビューより）。つまり、アーティストは頭の中に「？」を創り、デザイナーは「解」を提供する。

とはいえ、多くのノンデザイナーは、デザインを問題解決にダイレクトに使えているとは言い難い状況ではないだろうか。なぜならこれは、デザイン＝ひらめきのように勘違いしていることと、アイデア創出と決断、テスト（プロトタイピング）、ブラッシュアップという工程、つまり問題解決のマイルストーンを理解していないことが原因であると言えるだろう。次に、デザイン開発の段階別重要事項を挙げてみよう。

- 段階1：アイデアのレベル。不完全でもよし
- 段階2：決断のレベル。慎重に、後戻りしない覚悟で決断する
- 段階3：テスト（プロトタイピング）する。不完全でもよし。むしろ大きな弱点をこの段階で

見つけておきたい

・段階4：ブラッシュアップする。不完全さからの脱却。不完全さを取り除くことに集中する

つまりブランドのデザインであれ、何であれ、最初から完全なひらめきが降ってわくということはないのだ。だから、その段階ごとに、不完全さを補うプロセスを踏んでいれば良いし、その不完全さを取り入れて乗り越えていくことそのものがクリエイティビティであることも多い。
だから、世の中のクリエイティブと言われる人の多くは、「不完全さ」とうまく共生しているのだ、とも言えるだろう。

いいアイデアを
きちんと着地させるために

「不完全さ」こそがクリエイティビティの出発点であり可能性であるということは、すなわち、それを補う強烈な着地芸が必要だということだ。お笑い芸人たちがめちゃくちゃなことをして、許されて好かれる場合と、好かれずに叩かれてしまうような場合があるが、それにだいぶ似ているかも

しれない。

不完全さを取り入れて、それを有効に生かさなければならない時ほど、ゴールが明快でなくてはならない。逆に言うと、ゴールそのものに不安があるときは、不完全さを取り入れることそのものがリスクだ。

もしもあなたが不完全さを取り入れて、高みを狙いたければ、ゴールの設定だけはきちんとすることだ。ゴールの設定とはつまり、グランドデザインのような大きなスケールでブランドを俯瞰するということだ。もっと簡単に言うと、デザインとは大局観があるところでこそ、自由に、ある時は華やかに、ある時は鋭利に、時代のリクエストに応じて磨き続けることができる、ということだ。

7 完全を目指すのではなく、安全に素早くテストする

何を作り、どんな戦略にするのかを考える

ブランディングといっても、今すぐに結果を出したいのは山々なのである。安全に早くテストを済ませ、小さい開発費で確証を得ながら進みたい。ひとつずつ問題が解決し、段階的導入が可能ならば怖くない。それであれば、どこのメーカーであっても、企業であっても、デザイン・リニューアルを利用したリ・ブランディングは可能になる。

これには、製品設計の世界においては、「ラピッドプロトタイプ」という手法が該当する。ソフトウェア工学の世界では「アジャイル開発」がそれに当たるだろう。これらの共通点は何かと言うとテストしながら、開発しながら、試作しながら、前に進むということだ。

デジタル印刷による技術進歩、それに伴う周辺環境の大きな変化も起きている。これをうまく利用することは、待つことが苦手な株主や投資家を説得するための最高の材料になるだろう。印刷費をほんの数パーセント上乗せするだけで小ロット高精細印刷が瞬時に手に入る時代となってしまった今、スピード感のあるデザイン開発とテストマーケティングを組み合わせ、目に見える改善提案をリアルタイムに（気候の影響や市場動向などと照らし合わせて）調整しながら行えるようになっ

てきている。

笹屋皆川製菓の場合を具体例として挙げると、色校正やカンプなどといったものはほとんど作成せず、テスト（試作）品を作って物産展などにともかく出す、ということを繰り返した。

これは小規模事業者だけの特権でないと思う。むしろ、そうでない組織にこそお勧めしたい方法だ。時間をかけて間違った方向に進むリスクは確実に軽減できるし、実際、現場でテストする回数は多いことに越したことはない。

あなたの新商品開発、あるいは新しいデザインを導入する際の「現場」を思い起こして欲しい。なんとなく最初はピンとこなくて、できあがったデザインに何度も手直しをしてもらったのにあまり気に入るデザインが完成しなかったり、プロジェクトチームの誰か（決裁権を持つ取締役やあなたの上長であるケースもあるだろう）がなかなか決断してくれないようなこともあるだろう。

これらの理由のほとんどは、最初から絶対的な正解を求めてしまうからではないだろうか。やってみなければわからないことのほうが多いのに、失敗を恐れるあまり先に進めなくなってしまうのではないだろうか。しかし決断が難しいのなら、まずはテストしてみて考えよう、という話なら賛成してくれるかもしれない。

デザイン・リニューアルやリ・ブランディングを行う際、中長期的な視野における新しいデザインの生存戦略のひとつとしてバリュー・イノベーションを改めて挙げておきたい。どんなに良いデザインにリニューアルできたとしても、その先に「成長する未来」が描けないデザインの寿命は短

い。印刷費が安くなっただけではもちろんダメだ。圧倒的にデザインの品質があがっていなければならない。これを実現するには、前章の繰り返しになるが、「倉村まんじゅう」ではなく、笹屋皆川製菓のデザイン戦略を強固にするほかない。

これは、紙媒体のデザインの話だけではもちろんないだろう。ホームページをリニューアルしようかなというタイミングで、ウェブサーバ（レンタルサーバ）の契約を見直してみたら継続することが一番割高で、乗り換えるとランニングコストも縮小、一方で使用できるサーバのスペックが劇的にあがったというようなことはないだろうか。スマートフォンや固定電話の契約も劇的にあがったということが起こりうるのだ。

実はこれは、デザイン・リニューアルにおいても同じことが言える。10年前、20年前のデザインを使用し続けるだけで、イメージはダウンし、コミュニケーションの機能的な部分も劣ってしまっているということが起こりうるのだ。

つまり、今、あなたが投資すべきデザインは何かと言えば、あなたをブランド化するアイデンティティ・デザインであり、さらにそれが成長戦略となっているようなリ・ブランディングのシナリオである。

メディア・シミュレーションで戦略もシミュレーションする

ブランドのトーン・アンド・マナーやキービジュアルが決まったら、ショッピングバッグやスマートフォンサイトでそのロゴの適性や独自性をチェックしたように、考えられる全ての出稿予定メディアについて、ある程度のシミュレーションをしておくことをお勧めする。

いや、ブランドのトーン・アンド・マナーを確立するために、メディア・シミュレーションをしてもいいくらいだろう。少し前に、米国で躍進中のバイラルメディア「バズフィード」におけるアイキャッチテストの恐るべき効果測定とそのコンバージョンなどが公開された。

これはまさに、この前の章で書いた「ゴールがはっきりしている」ケースに限っての「不完全性」をあえて試し、その、飛躍に期待する取り組みのひとつと言えるだろう。実際に、自分がターゲットだったとして、目の前に現れた美女の写真をクリックするのか、もふもふとした憎めない眼差しのペットの写真をクリックするのか、シズル感とナチュラル感に満ち溢れたフルーツジュースの写真をクリックするのか、「やってみなければわからない」ということはたくさんある。

ネットメディアに限らず、テレビで取り上げられたら、ものすごく寸胴でかっこ悪く映ってしまったとか、屋外看板にしたら、パッケージのデザインがつぶれて見えなくなってしまったとか、Tシャ

もの（プロダクトデザイン）への着地

ツにしてみたら色が変わってしまい、何のことかさっぱりわからない柄が印刷されたとか、そういったことは、数多く起こりうる。クリエイティビティを重視するのであれば、この「やってみなければわからない」状況を作り出すことがすでにクリエイティビティに満ちていることになる。

つまりテストをしなくても、だいたいこうなって、ああなって、こうなるんだろうなぁ、と想像できるものには、創造性は極めて薄いということだ。

一体どうなるかわからない、というチャレンジにこそ、クリエイティビティは隠されているし、その、破天荒に思えるクリエイティビティさえも、全体のディレクションから外れておらず、伝えたいこと、乗り越えたいこと、つながりたかったこと、などの目的にかなっていれば最高だ。クリエイティビティとは、戦略があってこそ自由であり、その不完全性が武器ともなりうるのだ。

2Dが3Dになる時にも、この、不完全性からのクリエイティブの法則は実在する。この際、よりシビアな機能性のテストが必要となることは言うまでもない。

洗練されていてクリエイティビティに満ち溢れたプロダクトを作りたかったら、アイデアが着地してデザインの目的やゴールをはっきり決めてから行うテスト（プロトタイピング）は、とても重要な課題となってくるし、ここが甘ければ、製品としての成功も難しくなる。

結局のところ考え方は先ほどと同じだ。

- 段階1：アイデアのレベル。不完全でもよし
- 段階2：決断のレベル。慎重に、後戻りしない覚悟で決断する
- 段階3：テスト（プロトタイピング）する。不完全でもよし。むしろ大きな弱点をこの段階で見つけておきたい
- 段階4：ブラッシュアップする。不完全さからの脱却。不完全さを取り除くことに集中する

この段階2と3について、本来の専門家が関わっていれば、たとえばグラフィック・デザイナーが構想したカフェや、テキスタイル・デザイナーが考案したプロダクトなど、様々なクリエイティビティの実装は可能になる。

不完全さをチャンスと捉えよう

思いつきやアイデアが着地する際に特に重要なのは、方向性の決定だ。面白いアイデア、斬新なデザイン、専門家以外が構想してみた建築物、デザイン関係者以外が作成したロゴ・エンブレムなど、全てに共通するものがある。それは、全ての不完全なものには、より大きなクリエイティビティ、ブレイクスルーのチャンスがあるということだ。

私がまだ、デザイナーのアシスタントをしていた頃、当時の大手ナショナルスポンサーの、それも錚々たる顔ぶれが揃う宣伝部の人々に信頼を置かれていたプロデューサーが言ったことを今でも鮮明に覚えている。

それは、「デザイナーが何かを作る、あるいはデザイナーでなかったとしても、作るということはさほど難しい作業ではないのかもしれない。むしろ難しいのは、それを現実の課題のゴールに向かうレースに乗せるその作業だ」という言葉だった。

これは、先ほど書いたような新商品や新設カフェなどだけに当てはまることではない。もしも、あなたの担当しているサービスが、ブランドが、現在不完全であったとしたら、それはクリエイティブな意味から言えばチャンスだ。「ブランドのデザインは完璧でなければならない」と定義してし

まったら「その先」に進むことを考えるのはずっと難しいことになる。

不完全さを補うことは新しいアイデアやデザインを取り入れるチャンスだ。いつか、気がつかないうちにつまらなくなって終わってしまう危険を防ぎ、次なる課題が希望の扉を開けてくれる。完璧すぎることはむしろ、終わりの始まりを早めてしまう効果があるかもしれない。

ブランドのデザインについて、もしも、続けていく秘訣を聞かれたら「肩の力を抜いて、完全すぎないことです」と答えるだろう。ただし、ゴールが明確であることが条件だ。あなたのブランドに置き換えてみても同じで、不完全であることはチャンスに他ならないのだ。

Design Development

第3章

デザインを生む
プロセス

1 模索─周辺情報とデザイン・コンセプトをリンクさせる

モチーフを選ぶ

何のためにデザインするのだろう。なんとなく何かをデザインするのではない。それはどうしてそのデザインなのか。そういったとても基本的なことをあいまいにしてはいけない。アイデンティティのデザインにおいて、デザインのモチーフを定義するプロセスは特に重要だ。

デザインを選ぶ側の立場なのであれば、なぜそのデザインになったのかというデザインの根拠を突き止めよう。問題の根の部分を冷静に見極めなければ、ゴールは是正されず迷走し、仕上がりは良い方向には向かわない。

では「なぜこのデザインなのか」がはっきりとしない、あいまいなデザインにしないようにするには、どうしたらいいのだろうか。デザイン選びの森で道に迷わないコツはしっかりとしたディレクションをすることだ（この、デザイン・ディレクションについては拙著『売れるデザインのしくみ』に詳しく書いたので興味のある方は参考にしてほしい）。

白紙から、つまりゼロベースからデザインを考えたことがないというビジネスパーソンであれば、是非、次の 1 から 4 を試してみてほしい。このプロセスを経て開発されたデザインは、様々なツー

ル、メディア、事業の拡大にその威力を発揮する。

1. （間違えられてはいけない）方向性の確立
2. ターゲットリーチの確定
3. クラスとタイプの設定
4. トーン・アンド・マナーの醸成

様々なデザイナーが各々のプロセスでデザインを作る。そしてそれらは作り手の個性に満ちたものであったとしても、コンセプトやディレクションが強靭であれば、それらが安定感をもたらし、違和感など感じるはずもないものに仕上がることは確かだ。

デジタル化やインターネットが普及する以前においては、サムネイルと言われるラフスケッチを100個描くなどの「デザインノック」も存在していたし、現在であれば、写真画像のSNSであるピンタレストなどからイメージを想起するデザイナーも少なくはないだろう。

こんなことがあった。ある企業のサイト・リニューアルのタイミングで、社長から新デザインの「査読」を依頼された時のことだ。この時も、しっくりこない、と先方から話があった。拝見すると、イベントロゴに鳥の画像が使われていたのだが、企業側もなぜそれがモチーフになっているのか理由はわからないという。

ふと気になって画像検索をしてみたところ、ずらりとロイヤリティフリーとして販売されている

類似画像がヒットした。そして、このサイトに使われていた「鳥」は、その画像をトレースして反転したものだった。それは、イベントの趣旨や企業のアイデンティティなどを考慮せずに、今すぐ使えそうな素材を集めて作られたものかもしれない。「なるほどそういうことか」と、社長は安堵の表情を見せた。何が良くないかその原因がはっきりしたからだ。

筆者がよく相談される「しっくりこないデザイン」で多いのは、

・モチーフに違和感（があってしっくりこない）
・わかりやすく「良い」と思えるところがない（のでしっくりこない）
・どこかで見たような既視感からくるミスマッチ（でしっくりこない）

などである。好きになるのに理由はいらないというけれど、しっくりこないもののほとんども理由らしい理由はない。

ただ、こういったことは、筆者がコンサルティングに入っている企業などでも非常によくあることだ。そういうわけでデザイン・リニューアルの際には、こういったヒアリングがとても重要になる。

「こちらの店員さんの制服は、なぜチェック柄なのですか？」
「こちらのレーシングウェアのこのギザギザのラインは、何を示しているのでしょう？」
「こちらのお菓子のパッケージのこの模様は何なのですか？」

図①：金子牧場のリニューアル後の新ロゴデザイン

一方で、強いブランドを所有しているメーカーを見てみよう。アップル製品の中に、あるいはそのカタログやサイトの中に、かじったバナナや魚のシルエットイラストは出てくるだろうか。自分たちのアイデンティティは何なのかを確認してほしい。そして、辺りを見渡してみて、関係のないモチーフを見つけたらすぐに削除しよう。

以降でも登場する会津下郷の「金子牧場」のデザイン・リニューアル事例を紹介する。採用された新しいロゴに使用しているものは、ずばり牧場主の金子さんと子牛のシルエット、そして牧草だ。どれも、現地に取材に行き、実際に存在しているものを忠実にグラフィック化している（図①）。つまり、余計な絵柄は一切ないということだ。

ここで、ロゴやアイデンティティのモチーフになりやすいテーマを挙げておこう（表②）。またシンボル以外のグラフィックもきちんと考えて使うことをお勧めする。できれば、ロゴやア

バランスを考える

テーマ	例
創業ミッション、ビジョンからのシンボルやグラフィック	アップル
創業の地、地域などの風景	ケンタッキーフライドチキン
創業のサービスにまつわる数字	セブン-イレブン
企業名のイニシャル	HP
原材料（抹茶のスイーツであれば茶葉）などをグラフィック化したもの	ブルックス ブラザーズ
使用する道具のグラフィック化など	ブルーボトルコーヒー
謂れやエピソードをグラフィック化したもの	スターバックス

表②：ロゴのモチーフになりやすいテーマと例

アイデンティティから派生したグラフィックを中心に、たとえばルイ・ヴィトンやフォションなどが良い例だが、もともと自分たちの持っているものを有効活用することが一番のお勧めとも言える。今あるアイデンティティを有効活用するという意味では、次節のフォルムのパートで改めて確認したい。

スケーラブルなデザインを目指すシンボル、ロゴタイプであれば、ある程度シンメトリックな良いバランスを保ち、組み合わせロゴ（＝ロゴロックアップ）も自在にでき、可変も自由度が高いも

のをお勧めしている。

理由は簡単だ。もしもバランスを崩したデザインを作りたくなったら、それは基本の形の先にある「発展したグラフィック（extensible graphic）」として、いつでも提案することができる。このことを理解せず、難易度の高いバランスのロゴを作ってしまった場合、アート的な、つまり静的なシチュエーションにおいてはインパクトを持つことは可能かもしれないが、スケーラブルなアイデンティティ・デザインにおいては、展開のパターンが乏しいことが予想されてしまう。

筆者の最近の取り組みである、山口県防府市のシティブランド・プロジェクト「幸せますブランドのデザイン・ガイドライン」では、このようなバランスの難しいロゴを分解し、モジュール化することを推奨している。オリジナルのロゴはそのままの形状を維持しながら、新しいプロジェクトでは、より使いやすい汎用性のあるデザインをシステムとして採用しようというものだ（4章および、巻末255ページ「デザイン・ガイドライン」の項参照）。

日本列島本州最北端に位置するゴルフ場「夏泊ゴルフリンクス」のシンボルマークは、簡略化された椿をモチーフとしたグラフィックに、「夏泊」の「N」、「リンクス」の「L」を組み合わせてデザインされている。もともと同ゴルフ場が「椿山（つばきやま）ゴルフ場」と地元で称されていたこと、このゴルフ場近辺に椿が自生していることなどが、現地におけるフィールドワークでわかったからだ。これは、東京銀座の事務所でロゴのリニューアルのお話を伺っていた時には全くなかった情報だった。

ロゴのデザインはシンプルであればより強く、バランスが良ければまとまりやすい。シンボルと

英語の組み合わせは、三角形のバランスを描ければ、スマートな印象になる（図③）。

図③：夏泊ゴルフリンクスのシンボルマーク組み合わせ案。このロゴの組み合わせパターンを見ると、シンボルマークやロゴタイプは様々なフォルムを持ちうる「可変」なものであるということがわかる

全てのデザイン関係者に覚えておいてほしいことは、つまりロゴは単なる形ではないということだ。ありとあらゆる場所において、それがそこに存在するという証明であり、ブランドの想起装置だということだ。

デザイナーがすべきことは、たったひとつの形を作ることではなく、様々な未来の可能性にアクセスできるようなイメージを膨らませ、希望に満ちたビジョンとして受け渡すことだ。新しく生まれ変わったデザインが未来を描き出してくれることは、ブランドの価値というランプの光が消えかかっていたなら、それを強く大きく再燃させることであり、人々の心の中に暖かくて希望に満ちた

未来を灯らせることなのだ。

現在、アイデンティティ・デザインはその伝達効率や普及スピードの速さとともに、時代におけるインパクトを常に求められている。わかりやすく書くと、ロゴはしょっちゅう変えられないが、デザインの流行はしょっちゅう変わる。全ての媒体において、それでも常に新鮮であり続けるために、ロゴデザインをシステムとして持つという時代が再び到来している。

フォントを使う

ブランドをより価値のあるものにしていく作業として、意味のないグラフィック、謂れやエピソードを持たないモチーフを全て削除することを推奨することと同じように、使用するフォントの全てにブランドとの意味性、関連性をつけていくことが望ましい。

注意しておきたいのは「なんとなく流行っている空気感がほかのブランドの記憶とつながっていたり、告のキャッチで使用していたから」「ヒットした広などに、自分の感情がほかのブランドの記憶とつながっていたり、どこかで見た記憶などを引きずっている場合に、安易にそのフォントを自社ブランドに採用してし

まうことだ。意味もなく複数のフォントを使用しているデザインも、ブランドをより強く価値あるものにするという意味ではお勧めできない。

小さくてニッチなブランドであれば、ツールの作成やメディアの露出、サブブランドの展開も限られてくる。特徴的で目新しいフォントを使うことは大いにありだ。ロックアーティストが出すアルバムジャケットのデザインであれば、フォントは特異でスケールしない種類のもの、つまりフォントファミリー（同じデザインで、ウェイトやスタイルが異なる複数のフォントをまとめたもの）などはなくて良い。これは家族経営のレストランや牧場など、小さくて希少であることが売りになる場合でも当てはまる（図④）。

図④：「金子牧場」で使用している、FFボッカ（FF Bokka）という特徴的な字形のフォント。レギュラー以外は、インライン（二重線）などのバリエーションでフォントウェイト（太さ）のバリエーションはない

逆に事業領域や事業規模を拡大させたいプロジェクトが、フォントにおいて「小さく尖る」あるいは「不思議で特殊」な書体を選択すれば、デザインが事業の足かせとなってしまう。つまり、公なもの、事業領域の比較的大きなブランドであれば、少なくともフォントファミリーがある書体を選ぶべきだ。また、同じフォントを使用するにしても、一般的に使用されている書体のデザインの多くは、細かいマイナーチェンジや調整が何度も施されている（図⑤）。

スケーラブルなブランドで重要な、フォントの選択ポイントは次の通りになる。

Futura Family

Regular
1234567890
ABCDEFGHIJKLMOPQRSTU

Bold
1234567890
ABCDEFGHIJKLMOPQRSTU

Futura Family (Sample Text)

FOOD FAIR　　　　**FOOD** BRAND
FOOD CALAVAN　　**FOOD** BRAND PROJECT
FOOD BRAND CAFE　**FOOD** BRAND SELECT

Live Event　　Contact
Information　　Access map
News Release　Event Schedule

図⑤：福島美味プロジェクトで使用しているフーツラ（Futura）は、レギュラーやボールドの他にいくつものウェイト、バリエーションデザインを保有する

1. ゴシック（サンセリフ）体か、明朝（セリフ）体か＝変わらないものを確認
2. 新しい時代に開発された書体か、オールドタイプか＝守っているか、攻めているか
3. フォントのファミリー（太さなどのバリエーション）がきちんとあるか＝事業領域目標は広いか
4. 可視性に配慮しているか（ユニバーサルフォント）＝ターゲットは広くとっているか

つまり、スケーラブルなアイデンティティ・デザインシステムを目指すのであれば、メジャーではないフォントをキーフォントにすることは、残念ながらあり得ない。選択肢としては狭く、デザイナーの手腕を見せにくいと思う人もいるかもしれない。ところが実際は逆だ。変わったフォントを使う、変わったイラストを使う、ということなしに、そのブランドの世界観を醸成させ拡大させていくのが「アートディレクターの役割」だ。ブランドは個人の宝石箱ではない。ビジネスで通用する共通の証明書であり、切り札なのだ。

2 創造―方向性を決めてクリエイティビティを高める

カラーを定義する

ブランドのカラーマネジメントのポイントとは、色を決めて終わりではなく、選択と制限についての定義を言語化し、それを使いやすくパレット化したり、ガイドラインとして整備することにある。

カラーの定義が曖昧なブランドというのは、ありきたりで、どのブランドにも当てはまるような軽いタグラインやスローガンを使っていたり、存在の意味が言語化されていないようなケースも多い。たとえば、情熱の赤、テクノロジーの青、エコロジーの緑、などというフレーズでブランドの色を表しただけでは、エピソードの広義性（誰でも使えるということ）や、色定義の不特定性（赤といっても、濃い赤から鮮やかな赤まで様々な赤が存在する）のため機能しない。

ブランド・デザインについての言語化が非常に重要なのは、そのデザインがなぜそうなったのか（WHY）、そのデザインは誰のものなのか（WHO）、つまりは誰にアプローチしたいのか（WHO）など、様々なコミュニケーションに出力可能な必要十分な定義付けが可能になるからだ。色を制限することによる世界観つまりはガイドラインがすべきことは、まさにそういうことだ。

の醸成が、創造性や影響力を生む。ブランドのデザインは、色数を制限することでこそ、意味的にも成立する。多数の色をやみくもに使うことに戦略はない。

一色しか使わない(一色戦略)。数色に限ったパレットを使用する(多色戦略)。独自のカラーパレットを持ち、全ての色をそのパレットで制御する(パレット戦略)。これらは、そのどれもが戦略であり、ディレクションである。

先に挙げた金子牧場のブランドカラーの例を示そう。シルエットのグラフィック(シンボルマーク)と和文のロゴタイプは、金子牧場がこだわりと愛情を持って育てているジャージー牛のイメージからとった色だ。グリーンは干し草、大きくとったホワイトスペースの白は新鮮なミルク。なんとなく選んだというようなものは何もなく、全てに意味がある(図⑥)。

JKAオートレースのブランドカラーは、実際の公式レースで使用される「レーシングウェア」の8色で展開されている。また、それらの全てにはネームがつけられている。こんな具合だ。

ピンク＝Pink Storm(ピンク色の嵐)
オレンジ＝Burn Orange(燃えるオレンジ)

実はオートレースにおいて、ピンク色は勝者を意味する色だ。当日の予選レースでナンバーワンの通過者が、ピンクのユニフォームで最後尾からスタートする。黒や白、赤といった色はオートレースにおいては大穴の、つまり予選レースでの成績が振るわず、ハンディキャップでレースの先頭チー

CF10182　DIC169　MILK WHITE

基本ロゴタイプ

基本ロゴタイプ（牧草つきA）
※デザインに華やかさが欲しい時に

基本ロゴタイプ（牧草つきB）
※デザインにインパクトが欲しい時に

基本ロゴタイプ（牧草つき／英語バージョン）
※ノベルティなどのグッズの提供価値をあげたい時に

図⑥：金子牧場のロゴタイプ。基本形から牧草のあしらいを変えたパターンと、英語バージョンがあり、キーカラーを3色設定している

テクスチャーを意識する

ムから出発するレーサーたちの色だ。これは、フランスで開催されている人気のサイクリングレース、ツール・ド・フランスで個人総合成績一位の選手が、マイヨ・ジョーヌと呼ばれる黄色いウェアを着用してレースに参加するという慣例を思い起こさせる。

ピンクが愛情や恋愛の色だ、グリーンはエコの色だなどと限定的なイメージを持ち、ビジネスのシーンに持ち込むことをお勧めしない。その色は誰のためにあり、何の意味を成しているのかが重要なのだ。

ブランドにおけるテクスチャーの定義は、実際の肌触り感覚の生成というよりも、ブランドの空気の醸成を目的としていることが多い。ステップとして二段階的に定義付けをしていくとわかりやすい。

Step 1：ブランド醸成のための空気感（を生み出すためのテクスチャー）

Step 2：ブランドが古びず、成長や生まれ変わりを遂げ続けるためのアート的なエレメンツ（要素）に付帯するもの

ブランドの空気感を醸成するテクスチャーについてイメージがしにくいという人は、町のコーヒーショップを思い出してもらうとわかりやすいだろう。ファーストフードやお手軽なライトミールを販売するショップには、なんとなくつるつるした印象を感じないだろうか。

一方で、オーガニック、サードウェーブ、など新しめのコンセプトを掲げたショップの多くが、ざらざらとした木目やオーガニックなコットンなどを想起させるイメージ戦略をとっている。

インターフェイスのデザインもわかりやすい。シンプルでミニマルな明るさを感じさせるデザインの主流は、思い切りのよいホワイトスペースと軽やかに柔らかく動くインタラクション、細めのサンセリフの書体、色数は少ないけれども鮮やかなビタミンカラーとスタイリッシュなグレーの配色がよくマッチングしている。

これらは人気のネットサービスなどをはじめ「新しさ」「軽やかさ」「スマートさ」などを売りにしているブランドであり、ざらざらじゃない。良い塗装がされたアルミやプラスチック製品のイメージである。

一方で、柔らかい外光感を感じる気持ちの良い写真を画面いっぱいに使用し、手描き風のフォントなどを使用して、トレンドをうまく掴んで実装しているサイトから感じるイメージはどうだろう。マグカップにはオーガニックティーが注がれている。天板は天然木木のテーブルが置いてあり、

フォルムをイメージする

で、果物はワックスなどで磨いていないナチュラル感に溢れるものだ。もちろん、こういったイメージから科学・工業製品の空気はなく、手作りやオーガニックな印象付けが行いやすい。これも言ってみれば「つるつるブランド」と「ざらざらブランド」との差別化である。

アパレルブランドであれば、ブランド全体の空気感はかなり重要だ。世界中に躍進を続ける「無印良品」や「ユニクロ」にも、ブランドとしてはっきりと感じられるテクスチャーがある。無印良品は、オーガニックやサードウェーブと似ているはずだし、ユニクロはロゴに使用している強烈な赤を除けば、世界観そのものはシリコンバレーのITベンチャーのようだ。

ブランドのオーナーであれば、自身のブランドが「つるつる」なのか「ざらざら」なのか意識をしたほうが良い。これは、印刷物を作る際の紙選びなどで実験するとわかりやすい。ピカピカの紙やマット感のある紙でしっくりくれば「つるつる」、逆に触った時に指先に質感を感じる紙がしっくりくれば「ざらざら」のほうを選んでも良いということだ。

筆者が行っているデザイン・コンサルティングでは、ブランド・イメージに悩んだクライアントに対し、次のような質問を投げかけることも少なくない。

自社の喩え、いわゆる隠喩なのだが、たとえばホテルの建築様式を挙げて類別してもらう。モダンでスタイリッシュな建築と、クラシカルであったり、またバロック調であったりして、その様式に多様性が見られる建築と、あなたのブランドはどちらに当てはまるだろうか。

もっと単刀直入に、簡単に言えばこうだ。あなたのブランドはどっちですか？　スッキリしている？　クネクネしている？

たとえば、ロンドンオリンピックのロゴはどんなデザインだったかあなたは覚えているだろうか。このギザギザでわざとラフな感じを、全ての競技会場、セレモニーで共有すべく、ロンドンオリンピックフォントが策定され、当時としては画期的な試みだった「オープンソース」として公開された。テレビの中継でも、このロゴはとても特徴的で「あ、オリンピック関連のニュースだな」ということはすぐに識別ができた（図⑦）。

また、同じスポーツ界隈の話題ではあるが、ナイキのロゴは流れるような流線型で、さらに、「NIKE」というタイポグラフィを取ってしまったので、よりシャープな印象を受ける（図⑧）。

二つのうちのひとつを選び取り、一方を捨てるという至極簡単な訓練以外に「磨き上げる」作業はないのだ。どこからか拾ってきた石が、いきなりブランド力を発揮するということはない。しかし、たとえ拾ってきた石であったとしても、丸くピカピカに仕上げるか、鋭く尖った刃物のように磨くのか、どちらかの工程を経れば、石が変化するかもしれない。そしてどちらの工程を選ぶのか

図⑦：ギザギザなフォントが特徴的な2012年のロンドンオリンピックロゴ。
トラファルガー広場にて

図⑧：流線型の鋭さが印象的なナイキのロゴ

は、ブランドオーナーの志ひとつで決まる。その両方を取るということは、何も変わらないということに等しく、ブランドが尖っていくということはない。

3 ホワイトスペースひとつで高級感が変わる

分類—カテゴリー、クラス、タイプで分けてラフから不要な案を削ぎ取る

新旧ロゴが入り混じるようなブランドの移行期、あるいは変革期においては、煩雑になりやすいツール一式をなるべく整理していくようなデザイン・ガイドラインが必要になる。整理されていないサブブランドなどが複数存在するようなケースも同様だ。ブランドが保有している全てのツールから、デザインの「リストラ」を行わなければならない。

ブランド・イメージの統一ができておらずデザインの戦略性が弱い企業の特徴は、様々なツール内に混在する良いデザインとそうではないデザインとを分類できず、見比べて判断できないことにある。つまり、良いデザインと悪いデザインの見分け方がわからずに放置している状態だ。この良いデザインと悪いデザインを見分けるために、まずは「誰のためのデザイン」なのかを常に自問し続けてみよう。そして「誰のために」をはっきりさせるための「階層」を確認するのだ。

同じデザインであっても、どう使用するかで印象を大きく変えることができる。余白を大きくとり、周辺にスペースを持たせたデザインが、対象の価値（クラス感）を十二分に表現できるのに対し、ホワイトスペースの少ないデザインからそれを感じることはできない（図⑨）。

クラスアップ戦略の確認

「良いものであることの証」と「良いお客様を持っている階層に属している証明」をデザインで表さなければならないケースは、市場がグローバル化し、多言語化が進めば進むほど増加していること

図⑨：周囲にスペース広くとったロゴと、狭くしたロゴ。実は、ロゴ自体のサイズは変わらない

また、図⑨の二枚の画像を見て明らかなことは、これら二枚のロゴのサイズは実は同じものであるにも関わらず、人間の目はこれに強弱をつけてしまうことだ。右のロゴのほうが小さく見えないだろうか。要素（エレメンツ）に対して、常に空間（スペース）は力と影響力を持つ。

とは間違いない。筆者のオフィスではこのデザインのゾーンディフェンスのような考え方について「クラスアップ戦略」と呼び、デザイン・リニューアルにおける重要課題と認識している。

商品力はあるにも関わらず、ぱっと見の印象が良くないために適正な価格設定をできない、良い商品なのになかなか販路が拓けないなどの場合において、解決策は「クラスアップ戦略」に尽きる。

デザイナーでない多くの人々は、そのデザインをデザインとして見てはいない。もっと簡単に言えば、「ぱっと見の印象」と「周辺のコンテキスト」からそのものを「見て判断」してしまう。人は、第一印象、すなわちファースト・インプレッションから進んで自らを解き放つことは難しいのだ。

これはつまり、多くの人はそのものを見た瞬間に、価値判断と直結する認識の領域にまで結論が達してしまうということで、言い換えれば、最初がとても肝心で後から悪い印象を挽回するのはかなり大変だということだ。

「素晴らしいデザイン」の多くは、素晴らしいデザインを理解し、論じることができる人々のために作られていることが多い。だが、「デザイン」で成果を出さなくてはいけない市場においては、デザインがよくわからないという人も含めて、「素晴らしいデザイン」であると思ってもらえればそれが一番良いことなのだ。

だから、「素晴らしいデザイン」が理解できなくても「なんとなく良い気がする」「機能的に優れていて快適だ」「よくわからないけどすごく素敵で、すぐにうちの売り場に加えたい」などと思ってもらうために、デザインにおける戦略を立てるのだ。

そのためにはコミュニケーションの要素やエクスペリエンス（体験）、そして周到なシナリオを

TRAJAN PRO REGULAR
CLASS OF DESIGN STRATEGY

Helvetica Neue
Class of Design Strategy

図⑩：多くの人が感じる共通認識である「クラス感」にアプローチするフォントの例。上がセリフ書体のトレイジャン（Trajan）。下がサンセリフ書体のヘルベチカ（Helvetica）

　用意しておく必要がある。デザインにおいてはその常套手段が、まさにものに対する「クラス感」であり、「素敵！」「高級そう！」などといった、良いものだと思ってもらうための、コミュニケーション・コントロールなのである。

　クラス感の最もわかりやすいスイッチは、フォントのデザインなのだが、好きか嫌いかは別として、多くの人が同じ認識を持ちやすい。エレガントなセリフ書体のフォントは、高級なホテルや会員制クラブ、あるいは王侯貴族の御用達ブランドなどにも使われる。色使いなどで特殊なことをしなければ、デザイナーやデザイン業界関係者以外であっても、多くの人がその他のフォントと比べて「クラス感（高級感）」があると感じることは間違いない。

　このセリフ書体のフォントに、負けず劣らずクラス感があるのが、汎用性があり一般的と言われるサンセリフ書体のフォント、ヘルベチカ

クラスとタイプでデザインの
ディレクションを容易にする

人間のものを捉える本質的な評価軸のひとつが「良い×悪い」であり、これを意識したデザイン戦略が「クラス」であることを説明した。この「良い×悪い」に対し、もう一方のベクトルは「好き×嫌い」(タイプ)のベクトルである(251ページ参照)。かわいい、ゆるいなどの好意に満ちた感情もそうだし、嫌い、汚いなどの感情もそれにあたる(図⑪)。

元来、デザインで人の好みにアプローチをするということは、そもそもターゲットを広くとってはいないということを意味する。気に入らない人には気に入られなくていいという戦略だ。多くの人にリーチしなくても良いという製品やブランドのみが、こうした人の「好み」にアプローチをし

(Helvetica)やフルティガー(Frutiger)などだ(図⑩)。

戦略的なデザインとは、専門家しかわからない難解なデザインのことを指してはいない。デザインを学んでいないより多くの人に好印象を与える、あるいはインパクトを与えるなど、望むべき印象を与えるようにデザインしておくことが重要だ。

Harrington
Class of Design Strategy

Bokka Outline OT
Class of Design Strategy

図⑪：かわいい、ゆるい、と感じるフォントの例。上が、ハリントン（Harrington）。
下が、FF ボッカ・アウトライン（FF Bokka Outline）

　ていることになる。

　また、多くのデザインについて言えることは、デザイナーやデザイン業界関係者でない多くの人々は、デザインの良し悪しについて専門的に語ることはできない、ということだ。なんとなくいいと思うか（あるいは悪いと思うか）、いつの間にか好きになっているか（あるいは最初から嫌悪感を感じてしまうか）のどちらかなのだ。

　この良い悪いと好き嫌いの関係性であるが、多くの場合その人にとっての「好き×嫌い」は、ものとしての良さやクオリティについての「良い×悪い」という認識を上回ることがある。人の感情は視覚の記憶と密接に結び付いており、自分の好みでないものを一度見てしまうということは、「ネガティブな感情がすでに脳の記憶として到達し終わった状態」を作ることになるからだ。

　よく、若いデザイナーに「自分の好みでデザインを推してはいけない」と伝えるのはこのためな

のだが、ターゲットやポジションといったマーケティングの指向を優先するデザインであれば、好き嫌いに通じるデザインのバランスを常に控えめにしておく。たとえば「良い×悪い‥80％」「好き×嫌い‥20％」くらいの比率にしておくと、デザインに対する概念や価値観において合意が得られる割合が劇的に向上する。

もしも付き合いの短いクライアント、プロジェクトなどであれば、「間違いなく嫌い」と思われる20〜30％の部分は、制作着手の前に、口頭で合意した上で外してしまうことをお勧めする。そして、「嫌いではない」範疇の70〜80％に「タイプ」、つまり「好き×嫌い」の要素を組み込む。提案するデザイン案には、全て「クラス」、つまり、多くの人が感じる良質さを組み込んでおけばいい。

ゼロベースでデザインを作ることは、簡単ではないが難しくもない。もし、あなたがデザイナーであれば、このクラスとタイプのディレクション部分を自分自身が担当し、クライアントと合意に辿り着くことができれば、かなり画期的な問題解決策であることに気付けるに違いない。

また、もし、あなたがデザイナーでないのであれば、是非このデザインのディレクション方法について試していただきたい。やり直しをすることがなく、満足度が高く、多くの人を幸せにできるオリジナルのデザインが、スムーズに生まれて育っていく様を目の当たりにできるだろう。

導入―段階的導入のシナリオ（時間性のデザイン）を考える

4 ブランドロゴが持つ潜在能力とは

多くの人を幸せにできるオリジナルのデザインであれば、時の流れは間違いなく、ブランドの醸成を助けるパートナーとなってくれる。つまり時の流れそのものが、ブランドの価値を育てることとつながっている。

ここで改めて試されるものが、ロゴデザインのシステム拡張におけるポテンシャルだ。デザインはもちろん、マーケティング・コミュニケーションにおける大きな課題は、投資コストとそれに見合う成果をあげることである。一方で、デザインにおける資産価値は、その媒体それだけでなく、そのデザインがどれだけ広い範囲にわたって使い続けることができたか、また、どれだけの体験価値を生んだのかということと大きく関わり合っている。

「デザインは（消耗品ではなく）資産である」と筆者が定義しているのは、そのデザインが拡張性を持ったシステムであることは前提であり、決して怠ることのできない戦略だからだ。

次節で、ロゴのヒストリーを含めて紹介するが、弊社が担当している「福島美味」のロゴシステムは4年の月日を経てカフェ、イベント、頒布会など新しい事業やサービスに少しずつ色や形を変

えて活用されている(図⑫、⑬)。

図⑫:福島美味ロゴの展開バリエーション。福島美味カフェイベントにて

図⑬:効き酒BARのタペストリーと「わくわくみそレッスン」のレシピブック。タペストリーは、キーカラーがシックなブラック&モノトーンとなっている。レシピブックに入れているグリーンのロゴは、もともとあった「FOOD BRAND」という欧文を取っている

プロジェクトをつなぎ、育てる デザインのバージョンアップ

アイデンティティ・デザインを常に進化させ続けたいのであれば、デザインの見直しは定期的に必要とされる。時間の流れに対して変化する概況に合わせ、正しいデザインの価値を保つためである。新しいブランドを立ち上げたとして、プロジェクトの開始からある程度の年月が経てば、概況に何かしら変化が起きるというものだ。

筆者が2012年から3年ほどアートディレクターとして関わっている「福島美味プロジェクト」は、もともとは福島県内で開催されていた物産展イベントを、福島県外でのイベント開催へ拡張する際に、より希望に満ちたプロジェクト・イメージを訴求すべくスタートしている。

当時のイベントタイトルは「福島の美味しいもの FOODFAIR」であったが、その後、県外イベントの増加やウェブサイトによる展開と事業が拡大する中で「福島美味 FOOD BRAND PROJECT」となった。

2013年当時は、キャッチコピーや関連団体名を列挙して組み合わせた、いわゆる「ロゴロックアップ」を主とし、数多くの媒体で使用されている。その後、だんだんとキャッチコピーや団体名を組み合わせたものは使用されなくなり（ある一定のところで事業の効果が出始めたため）、プ

ロジェクトに追い風が吹くようになってくると、ロゴはよりシンプルにシンボルマークのみの使用が中心となっている。

この案件では、複数の制作会社が様々な立場で広告物を作成していったこともあり、クリエイティブにおける一貫性が保てないツールデザインが発生するなど反省点もあるが、軌道修正を繰り返しながらスタート当時のミッションやビジョンを踏襲して引き継ぎ、継続したことは評価に値すると考えている。

物産展イベントとしての立ち上げから、複数のプロジェクトへ展開され、微調整を繰り返しながら持続・継続していくアイデンティティ・デザインのブランド・プロジェクトとして、実現可能な先行事例であると言えるだろう。開催して終わりではなく、ミッションやプロジェクトのアイデンティティ・ロゴを継承するスタイルは、今後増加していくだろう。

また、本プロジェクトは、風評被害払拭から事業者支援へ、そしてブランド・エクイティの確立という変化も遂げた。デザインは立ち上げから一貫して、より明るいイメージへ、そしてシンプルな方向へと向かっている。プロジェクトにおける社会との関わり合いの変化と時代や概況の変化に沿って、数年に一度はロゴやデザインのバージョンアップが行われたことになる。

地方のプロジェクトなどは、それぞれを持続・継続することそのものが難しく、途中で立ち消えになるケースも多い。そういった中でむやみにイメージを変えず、守りながら変化することができれば、認知度という成果は嫌でもついてくるのだ。

5　拡散――デザイン・プランニングを考える

強いデザインのための
デザイン・プランニング

ロゴやアイデンティティ・デザインの成功は、それらを導入する際の全体計画、つまりグランドデザインの質にかかっていると言える。つまり最初から計画的に、スケーラブルであり持続・継続性のある強いデザインを作成するという意思があるかどうか、また、それにふさわしく作っているかで成果は大きく変わる。

導入から運用までには、検証→計画→検証→計画というフィードバック・ループが何度か繰り返される。「ループ」という表現は、デザインを磨いたり、強いアイデンティティ・デザインを開発するという意味ではあまり適切でないかもしれないが、デザインの善し悪しの最終的なところは「やってみないとわからない」ことが多い。しかるべきフィードバックやテストによるシミュレーションが、非常に重要である。

間違いのないものを作るためには、

1. デザイン・リサーチやフィールドワークを行う

2. デザイン戦略を検討・開発する
3. デザイン計画（プロトタイピング＆製品テスト）＝フィードバック・ループを行う

といった、大きく三つの行程が必要である。一般的にはモヤモヤしたものをすっきりさせるための工程であり、柔らかくてまだふわっとしたものを叩き上げていく、というようなイメージだと考えてもらえばいいだろう。

デザイン作成における「ひらめき」や「着想」の部分については、筆者とは違うロジック、ノウハウを使われるプロフェッショナルも少なくないかもしれないが、このフィードバック・ループという工程については、さっと作ってしまったものであればあるほど、省いてはいけない工程であることは言うまでもない。

デザインの規則性と一回性を考える

アイデンティティ・デザインにおける発展的、先行的な事例は、海外ブランドを中心に、都市計

画や美術館などのものが多くの媒体で紹介されている。その中には、ロゴがそのアイデンティティを保ちながら複数存在するもの、掲載スペースによってバランスや形を変えるもの、カラーやタッチなどにバリエーションを持つものなどがある。

一方、国内におけるデザイン・ニュースやデザイン・メディアなどで、「アイデンティティ・デザイン」は意外なくらい注目されていない。これは、国内の商習慣やビジネス事情によるものも大きいが、マスターブランドやプロジェクト名よりも、単発の商品名やサブブランドを売りたい、今すぐ売れる広告を出したいというのが理由だ。複数年をまたぐブランドのキャンペーンなどよりは、シーズンごとにストーリーやタレントを差し替えたコマーシャルのほうが重要だと考えられているようだ。

こういったフォーマットでのマーケティングが主流である場合、たとえば、販売促進のキャンペーンとしてトートバッグを配ることになったとしても、カレンダーを作ることになったとしても、ブランドを強調したデザインを発注するクライアント自体がそもそも少ない。そのため、トートバッグのデザインには、キャラクターやシーズン限りのイベントもののデザインが施されることが多いのだ。

「デザインを使い捨てにするべきではない」という考え方からすれば、たとえばブランドのロゴを使用しないデザインであっても、デザインの「規則」を使用することで、複数回、少なくともシリーズ化するようなツールを作成することが可能である。

ここで言う「規則」とは、すなわち、制約や制限のことであるが、この縛りこそが創造性の要と

図⑭：金子牧場のロゴから作成された、トートバッグデザインのシミュレーション。ブランドのロゴしか使わないにしても、いくつでもデザイン可能であることがわかる

もなりうるのだ。たとえば、先ほどのトートバッグを例に取ってみれば、本章冒頭に記載した「モチーフ」に制限（デザインの規則性）を与えてみる。すると、同じモチーフのトリミング違いやパターン化、回転、拡大縮小などでシリーズ展開が可能になってしまうのだ。

実はこれは、トートバッグだけでなく、カレンダーでもポスターでも、インターネットのトップバナーでも同じことが言える。多くの人が、ロゴは「どこかに入れておくもの」と考えてしまい、それ以外の「デザインの要素（ネタ）」を探すのに躍起になっている。

そんなことをしなくても、今、そのブランドが使用している、ブランドを表現するのに十分なモチーフがあれば、それをいくらでも発展的にできるし、ユーザーとの関わり合いや関係性、すなわちエンゲージメントということにこだわるのであれば、ユーザーの手元には「ブランドロゴ」の入っ

たグッズがあって悪いはずがない。

ロゴやアイデンティティをモチーフとし、それを制限しても、いくつものデザインに発展させることが可能なのだ（図⑭）。

ブランドのロゴを何も考えずにセンターや左揃えに「バランスよく入れる」などとしたら、それはただのありきたりのデザインになってしまう。たとえ「使っていいのはロゴだけ」であったとしても、インスピレーションに満ちた自由な発想や、創造力に満ちたクリエイティビティがあれば、ある時は斬新でインパクトがあるデザインを、またある時はセンスに満ちたいくつものデザイン・バリエーションを生むことは可能になるのだ。

デザイン・マニュアルではなく、デザイン・ガイドラインを作る

これまで、ロゴの使用を含めたアイデンティティ・デザインの考え方は、「自由」ではなく「縛り」ともとれる拘束性」に重きを持ちすぎだったように思う。「創造性」ではなく「禁止ルールの提示」に注力がなされていたことは、残念なことだ。

グラフィックを展開する

この章で取り上げている「デザインの発展性」の要は、つまりはロゴ・アイデンティティの機能

禁止事項を設定するのではなく、定義付けを行うデザイン・ガイドラインという考え方によって、自分たちのロゴを使って、自由にデザインできるのであれば、ロゴ以外のモチーフを限られた時間の中で焦って探す必要がない。

フォーマット化することで、より容易に、効率よく生成できるデザインは存在する。たとえば、名刺や、事務的な書類、事業計画書などに使用するプレゼンシートなどだろう。

一方で、トートバッグやカレンダーなどのノベルティ、イベントで使用する新商品訴求ボードなど、より自由でインパクトのあるデザインが求められるものもある。

大切なのは「フォーマットすべき」ということではない。フォーマットがより良い結果を生むのか、あるいはアンフォーマットを選ぶほうがブランドにとって最適な場であるのか、と考えてみるべきだ、ということなのだ。

を瞬間的にも、持続・継続的にも十分に生かすためのグラフィック・エレメンツをどのように考えるべきかということだ。

通常ひとかたまりと見なされているデザインを、一段階小さい構成要素で考え、なるべく小さい単位で「所有」する意識を大切にしてみると、世界が変わることに気付くだろう。

これまで、アイデンティティ・デザインにおけるグラフィック・エレメンツについては、ブランドのデザイン・ガイドラインの中で、かなり後ろのほうに少ないページ数で掲載されていたに違いない。しかし、これからのデザインを考える上では、むしろ主格に迫る勢いでその重要度は増していくだろう。

先ほどから参考として何度か登場している、金子牧場トートバッグデザインのシミュレーションを例に取り、グラフィック・エレメンツとは何かを改めて考えてみよう（図⑮）。

まず、シンボルとロゴは分解され、ロゴタイプの和文と英文も、あしらいの牧草もバラバラにできる。ブランドのブランドらしさを考える最初のロゴ作りの際に、このようなツールを作成しそのロゴの精度を見るということは、ブランドの発展的な未来においても、ロゴのデザインが持つ「それらしさ」がずっと生き延びていけるようにするための戦略のひとつだ。

171 | 第3章 デザインを生むプロセス

図⑮：トートバッグ（シミュレーション）のデザインを分解してみよう

展開──ブランド・デザインを再定義する

6

スケールするアイデンティティのための
デザイン・シミュレーションを考える

ロゴデザインをどのように展開させるべきかというシミュレーションは、デザイン・ガイドラインの制定のタイミングか、それよりも前に行っておくことが、本当にスケールできるアイデンティティ・システムを手に入れる鍵とも言える。

ロゴやデザインが拡大、展開するというタイミングにおいて、ブランドの事業は必ずしも拡大中であるとは限らない。なぜなら、多くの事業戦略において、事業領域の拡大はもちろん、新商品の投入、投資のタイミングで、ロゴそのもののデザインをシンプルにリ・デザインし、ブランドを統合させるという動きが一般的だからだ。

しかし実際のところ多くの事業者は、自社が持つ多数の商品のために、それぞれのロゴを作ることに対して、かなりの労力をかけているが、マスターブランドの扱いはおざなりになっているように見受けられる。

強く生き長らえるデザイン戦略の立案という意味では、マスターブランドのロゴデザインに注力し、その展開パターンの動向や変化の可能性について、常に意識を向けておく必要がある。

筆者があるゴルフ場と温泉地のデザイン・リニューアルに関わった際のことだ。サイトのトップページ、ビジネスホテルとゴルフ場のロゴデザインが決まった時点で、企業の売却が決定されるということがあった。

こうしたケースでは、買収を進めている側では、さらに取りまとめを行って統合し、効率化を図って展開する事業計画などをすでに持ち合わせていることも多いのだ。

市場の変化などを見越したデザイン・シミュレーションも重要だ。図は、初期のデザインから、展開中、調整中に、グラフィック・エレメンツとして追加した「こだわりの牧草」のイメージが、次第にアイデンティティの意味合いとしても、市場（マーケット）の動向からしても、強く変化していった様子を示している（図⑯）。

初期のデザインでは、牧草は飾り罫のようにシンプルであった。一方で、第二次デザイン・リニューアルを想定したデザイン・プロトタイピングにおいては、よりオーガニックでナチュラルな方向性の市場を強く意識している。より、ナチュラル思考の消費者にアプローチするためだ。実際のデザインとしての変化は、牧草が増えているだけではあるが、牧草がワイルドに増えていくデザインには大きな意味がある。

これはあくまで筆者の考え方であるが、デザイン案決定のために複数の案を作ることは、特に悪いとは考えないし、案それぞれに関連性のないデザインを大量に作っても別に構わない。

しかし、丁寧な事業者支援、時間を味方につけるブランド・デザイン、時を超えた生存戦略として秀でたデザインを作りたい場合は、複数のデザイン案を作ることに力を注ぐよりも、展開テスト

図⑯：金子牧場のグラフィック・エレメンツ「こだわりの牧草」がワイルドに増えたデザインの変化の様子

や汎用展開、時間の経過における市場動向とデザインのマッチング調査、商品展開とデザインの汎用性調査などに力と時間を注ぐべきである。

なぜなら事業者にとって、それはそのままデザインを選択する上でのリソースとなるし、デザインを味方につけた経営のきっかけともなりうるからだ。

ブランド・デザイン再定義のタイミングとポイント

ブランド・デザインにおけるリスタート、再定義のベストタイミングとはどのような時であろうか。もし、当該のプロジェクトやプロジェクト・チームにおいて、ふんだんな資金や有能な制作チーム、決して変わることのない納品日、納品ターゲットなどがあるのであれば、逆算して、日にちを選定すればいいだろう。

だが、実際にはどうだろうか。予算の大きさ、プロジェクトの大きさに関わらず、全てのブランド・デザインは、日々変化を遂げる市場（マーケット）や、うねっては消えていくトレンドの波、めまぐるしく変化する技術、移りゆく消費者の興味関心とともに存在している。

正確に言えば、そういったもの全てを含んだ「時の流れ」というものと向き合いながら生存し続けなければならない。

そういった意味で、ブランド・デザインの再定義というのは、四年に一度、世界のどこかで開催されるオリンピックやワールドカップのようなイベントとは異なり、コンピュータ・アプリケーションのバージョンアップのように、小さく改修・改善を続けなくてはならないものなのだ。

ダイナミック・アイデンティティ・デザインシステムとは

本書で解説している資産になるデザインとは、すなわち「(死に絶えているデザインに対して)強い生命力を持ったデザイン戦略」のことであり、呼吸をし、太陽の光を浴びて光合成をする植物のように、ブランドとともに拡張するものだ。

デザインが生きる、生きて成長し続けるということが理解しがたいという人は、もちろんいるに違いない。それでも、世界の先進的コンサルティングファームの多くが「デザイン思考」に注目し、デザインファームなどを買収し始めていることは事実だ。ブランドの成長のために、生き残りをかけて生き延びることのできるデザイン、ダイナミックでスケーラブルなデザインは必須なのだ。

このデザインについての「ダイナミック」という単語は、ウェブ界隈では「レスポンシブ」とも言われ完全に定着している。ウェブというツールを離れ、ブランディングという観点で、このあらゆる環境に反応し適合するデザインということを時間の流れや事業の成長とともに考えると、それこそが、スケーラブル・アイデンティティ・デザインシステムになり、まさに本書の中でずっと追い続けているものだ。

戦略という言葉と、デザインという言葉をつなぎ合わせることに違和感を感じた人もいるだろう。

そういう人に、この動的で生きているものとしてのデザインの意味を、感じ取ってもらえるだろうかと危惧しているのだが、今や、デザインの目的そのもの、デザインの展開される環境、それ自体が劇的に進化している。

不変であることも、もちろん素晴らしいのだが、時代を生き抜いた老舗企業の多くや、あるいは生物もまた、変わらないことと変わることを選んで進化を続けている。企業のデザインもサービスのデザインも、今、その時を迎えている。ブランドの概念やアイデンティティ・デザインといったものを無視してこれからの10年、20年、グローバルな生存戦略を掲げること自体が、やがて難しくなっていくだろう。

Design Management

第4章

スケーラブル&ダイナミック・アイデンティティの実装

未来を見据えたロゴ・アイデンティティを考える

1

ロゴ・アイデンティティの精度をあげるには

ロゴデザインで重要なことを改めて確認してみよう。ブランドを管理する立場で、あるいはブランドを育てたいオーナーにとって、ロゴデザインにおける大切なこととは何だろうか。視認性、美しさ、差別化を伴うそのものらしさ……、など、様々な要素があるだろう。しかし、私たちは一時的なデザインという意味ではなく、ロゴを起点とした「アイデンティティ・デザイン」を作っているということを忘れてはならない。

この「アイデンティティ・デザイン」という視点からすると、さらに一歩進んだ、またこれまでとは異なる考え方、つまり「時が流れていくこと（それによって市場や事業が変化すること）」に対する戦略が必要だ。

たとえば、ロゴのデザインを静止画としての側面だけで捉えてしまうと、ブランドの背景やストーリー、あるいは未来などとは違う面をフィーチャーしてしまう可能性がある。フレームに囲われた世界にとらわれて、成長して変化を遂げる未来の姿を見失ってしまう可能性があるのだ。

筆者が担当している老舗の甘味どころ、「銀座立田野」のブランド・プロジェクトは、「生まれ変

わりながら」と「新しい発展」を限られた時間内で達成しなくてはならない厳しいミッションだ。ここでは、美しい、あるいはバランスの取れた、そして洗練されたデザインであるということは当然ながら、ブランドとして短期間にスケール（拡張）することも目指しているため、デザインの機能性が重要視される。

銀座立田野の機能的なロゴデザイン・リニューアルの経緯はこうだ。まず、この老舗のロゴをアイデンティティ（立田野ロゴタイプ）とグラフィック（楓のシンボルマーク）に分けることにした。さらに正確に言えば、楓というシンボルマークはブランドのエッジを際立たせるために削ぎ落とした。言い直すと、「楓」は、ブランドを立てるためにグラフィックという下位の不可視要素とし、「立」を際立たせたのである。

この「立」のマークは創業者「立田野関」のイニシャルであり、餅臼を表す。これだけシンプルな形でありながら、なんと日本的であり、個性に満ちていて印象的なことか。

実のところ、ブランド・プロジェクトでは、ローマ字表記によるロゴも準備され、マスターブランドになりうるプロトタイプも作成された。ブランドのリニューアル感のために、導入初期においては英文ロゴも併用していた。しかし、使えば使うほど、自分たちはこちらだと実感するデザインがある。今回はまさにそれだった。

アイデンティティがはっきりとしているということは、デザインの遺伝子がしっかりとしているとも言えるだろう。優秀な、強い遺伝子はどのような環境でも生き延びる。様々な市場で、様々な媒体でそれらは拡張する可能性を持つのだ。「立」を共通のシンボルとして持つこれらのブランド

図①：銀座立田野のリニューアルされたロゴデザインから、「立」のマークを用いて、高級感のある「菓匠立田野」と、カジュアル感のある「立田野茶寮」ロゴが作られた

のうち「茶寮」は、茶瓶の具象的なモチーフで可愛らしさやカジュアル感を醸し出し、「立」をよりエレガントに綱の囲み枠でまとめた「菓匠」のロゴは、より高級感のあるブランドとしてのラインを確立している（図①）。

つまり、アイデンティティ・デザインの実行においては、デザインにおける重要項目を「瞬間的な項目」と「持続・継続的な項目」の二方向から常に精査していくことが必要なのだ。これは、今、パッと見て良いということと、これから様々な出来事が起こり、時代が変わり、市場が変わった時にどう感じるのかということを、同時に、しかもなるべく早いタイミングでシミュレーションしておかなくてはならないということだ。こう言い換えることもできる。

花が咲きそうになってから花瓶を用意するのではなく、咲き乱れた美しい花束を飾るには、それにふさわしい器を、花瓶を、あらかじめ用意して

おいたほうが良い、というようなことなのである。

未来に起こりそうなことを予測する

とはいえ、私たちは未来を予測できるのだろうか。答えは「YES」である。私たちは、日頃から気にしていること、興味のあること、関心のあることについては、視線を外しはしない。あなたの目は無関心なものを見続けはしない。さらに加えると、無関心なものは目に見えないのだ。視線は、望むべき未来の伏線を常に作っている。ここではデザインでその流れを作る。冒頭で書いたように、今日という日はこれから始まる過去のまぎれもなく最初の一日であり、未来に向けた道筋はデザインすることができる。左に行くか、右に行くか、真ん中を進むか。あなたの見つめている先はどこだろうか。選ぶのはあなただ。

道筋を選ぶ以外にも私たちは未来を選択できる。たとえば拡大戦略のような経営手法を思い出してほしい。「拡大戦略」もそうだし「水平統合戦略」「垂直統合戦略」……などもある。その様々なケース全てにおいて言えることは、基本的には成長のデザインを描いているに他なら

図②:「NEXLINK(ネクスリンク)」のロゴカラー変遷図

ない、ということだ。事業拡大のための下絵を描いていることと同じなのだ。あるベンチャーキャピタリストが、成長するベンチャー企業について同様のことを話されていた。

「最初から成長するように作らなければ、大きく成長する会社はできないんですよ」

図②は、クラウドコミュニケーションサービス企業、「NEXLINK(ネクスリンク)」のロゴカラーの変遷図だ。先に挙げた「水平統合戦略」により、グループ企業のロゴが統一され、全社的にブルーのイメージを踏襲するために、ロゴの中のキーカラーを変更し、ビジュアル・アイデンティティ(VI)も併せて変更している。この事例では、実は、ブルー系のプランは、最初からデザイン・ガイドラインのシミュレーションプランとして存在していた。さらに「NEXLINK(ネクスリンク) BASIC」のスタート時には、「BASIC」を超えるサービス、たとえば、「ENTERPRISE」やあるい

第4章 スケーラブル＆ダイナミック・アイデンティティの実装

※ α値は可変可とする。大文字のみ（Myriad）

図③：未来に対応可能なガイドラインを持つ、ロゴ・アイデンティティ

はバージョンダウンした「FREE」など、様々な未来に対応可能なガイドラインが設置されている。

この場合、急なサービスの開始にいつでも対応できるし、ツールのフォーマットなども無理な変更をすることなくスムーズな移行が可能だ。

このように、スケーラブル（拡張可能）なアイデンティティ・デザインシステムにおいては、新しいサービスができても何も慌てることはなく、粛々とサービスを増やせるようにあらかじめ考えられている（図③）。

現状メディアで最適な適応性（レスポンシブ）と未来への拡張性（スケーラブル）

ウェブデザインの本流は、いよいよスマートデバイスだけでなく未知のデバイスでの閲覧をも見据えた流れになっている。このどのような利用環境にも対応できるウェブサイトの考え方、「レスポンシブ・ウェブ」は、新しいウェブデザインのメインストリームとなっている。

一方で、ロゴデザインやアイデンティティ・デザインの担当者のすべきことは、意外と変わっていない。シンボルマークとロゴタイプを組み合わせ、ロゴを作ることだ。むしろ、担当者は次の啓蒙に励まなくてはならないのかもしれない。

それは、ロゴやロゴタイプは、事業における成長フェーズによって、メディア効果を最大にすることが可能なコンテンツ制作のシーンによって、あるいはシチュエーションによって、アイデンティティを最適化していい、いやむしろ最適化しなければならない、ということだ。言い換えれば、ウェブサイトに限らず、ブランド・コミュニケーションのためのデザインとは、もともと、あらゆる状況に応じてそのスタイルを適応させるべく、変化を遂げるための準備が必要だということ。

1980年代後半は、日本における第一次コーポレート・アイデンティティ（CI）デザインブームと言われている。当時のCI流行の様子は、私自身の経験からすると一世代前のことなので、リ

第4章 スケーラブル＆ダイナミック・アイデンティティの実装

図④：ロゴマークの位置決めを規定しないオートレースのデザイン・ガイドライン。センターでも右下でも構わない規定となっている

アルには体験していると言い難いが、CIブームの遺産として、CIデザインマニュアルや、その規定する「ロゴは右上に置かなければならない」などの均一的な慣習につながったことは間違いない。それらは、扉つきの32ページほどの会社案内、あるいは扉つきの紙フォルダとともに、事務所の戸棚の奥にしまいこまれ、面倒だし手直しすれば費用のかかるものとして、機能していないことが多い。その存在は、多くのデザインの資産を活かす方向ではなく、決まりによって縛る「デザインの番人」のような存在となってしまった。

ちなみに現在、筆者が手がけるデザイン・ガイドラインで、ロゴの位置決めをする案件はおおかた10％を切ろうとしている。デザイナーというスペシャリストが関わる費用がないケースにおいては、こういったロゴの位置決めがあったほうが、その精度は保障される。これはつまり逆に言うと、有能なクリエイティブチームがその事業やプ

ロジェクトに所属しているならば、デザイン・ガイドラインにおいては、その規定を厳しくしすぎずに、むしろクリエイターのイマジネーションに委ねたほうが、ブランドの認知や飛躍においては、結果が出やすいということを意味している（図④）。

一方で、昔から変わらない伝統的な媒体への適応性というものもある。店舗やイベントで欠かせない「のぼり」や「腰巻」といったものは、いわゆる縦位置構図と横位置構図の種類が、必ずといっていいほど求められる。縦位置と横位置では縦位置のほうがバランスを取るのが難しい。図⑤は、先ほども登場した、銀座立田野のカフェブランドのひとつである「立田野茶寮」のリ・デザインされたロゴタイプを使った、暖簾とのぼりのデザインだが、縦組みのロゴのみ微妙にバランスが良くなるよう長体（ちょうたい。縦方向に伸ばした文字のこと）にしている。

そもそも暖簾は、どちらかというとブランドツールの意味合いが強い。ブランドであることを象徴して、そこに在ればいい。腰巻の役割はスペースジャック（＝その場を支配する印象付け）だ。

一方でのぼりは、より販促的なコミュニケーションを期待されている。周辺よりもより目立つこと、風の力を借りて目に入ること、そして見やすくて大きな文字、大きな図柄でその伝えたい情報（お店の名前、セールの内容など）を伝えなくてはならない。そういった意味で、暖簾は余白の美が許されるツールだが、のぼりには余白の美は奨励されない。アルファベットロゴであれば、90度の回転が必要であり、日本語のロゴであれば、デザインフォーマットとして「縦組みのロゴをあらかじめ準備しておくこと」が求められる。

縦組みのロゴは、実際、これらの媒体が発生してから準備するにはリスクが大きく、本来、初回

第4章 スケーラブル＆ダイナミック・アイデンティティの実装

暖簾デザイン

○　　　　　　　　　×

のぼりデザイン

図⑤：暖簾デザインをそのまま「のぼり」には使えない。また、縦組みのデザインは、本来媒体が発生した段階で考えるのではなく、初回のロゴデザイン提案あるいは、デザイン・ガイドラインの初期段階で定義しておくべきものである

のロゴ提案、あるいは初期のデザイン・ガイドラインで定義しておくべきものである。つまり、後から考える案件ではなく、最初から考えて用意をしておくべきものなのだ。

様々なメディアにフィットするロゴデザインを考える

2

ロゴはメディアデバイスや街の風景の中をどう駆け抜けていくのか

暖簾とのぼりを見るとわかる通り、フレームに適したサイズ感が重要だ。ウェブサイトのインターフェイスにおいては、モバイルやタブレットを重要視したサイズ展開が優先されている。「暖簾・のぼり縦横問題」的に言えば、実はパソコンやスマートフォンにも縦横問題がある。前述の立田野茶寮の事例で言えば、「立田野茶寮」というロゴは、文字情報として読ませているものであり、ブランドロゴとしても機能しているものだ。だがそうではなく、いわゆるタイポグラフィがロゴ化しているものについては変えようがないため、結局そのまま入れるしかなく、ばらすこともできない。そういう場合は、もちろん文字がつぶれにくくなるようにデザインに手を入れてあるが、厳しい時にはシンボルマークを代替として入れる。

たとえば、世界でも最大規模を誇るであろうホテル・チェーンに、ヒルトングループとシェラトングループがある。世界中あるいは日本国内でも「H」や「S」マークを印象深く覚えている人は多いのではないだろうか。

一方で同様に世界展開をしている「コンラッド」や「ソフィテル」「ノボテル」といったホテル・

ブランド情報とインターフェイスにおける
デザイン・ガイドライン

チェーンのロゴデザインは、どうだろうか。これらは、先に挙げた二つのグループとは違い、シンボルマークを目立たせるのではなく、ホテル名のロゴタイプが全体として美しく、ラグジュアリー感を醸し出している。こうしたロゴデザインは、上品な佇まいのフォントを好む人やデザイナーに人気が高いだろう（興味を持った読者は是非、ネット上の画像検索で閲覧してほしい）。

飲食サービスやホテル、航空会社、銀行などは、メディア上ではなく現実世界により多く存在している。つまり、目につきたければシンボルマークは、より重要であり、体験的な印象を重要視するならば、美しいタイポグラフィのロゴを選ぶべきということになる。

もちろん、このどちらかではなく両方を実現しているものもある。「パレスホテル東京」の王冠のマークは非常にシンプルで洗練されており、ロゴタイプはラグジュアリー感あふれるデザインになっている。ラグジュアリーな印象を心に刻むのか、ブランドのイニシャルを心に刻むのか。そのためにはどのような計画性、つまりガイドラインを持っておくのかということはブランド全体で統一して考えておくべき課題である。

先ほど、筆者のケースではデザイン・ガイドラインで、ロゴの位置を決めないことが圧倒的に多いと書いたが、スマートフォンのデザインやタブレットのデザインにおいて、より大切なことがある。ロゴの「視認性」である。多くの場合、PCで使用したロゴをそのまま縮小すればつぶれて見にくくなってしまう。それを回避するためには、PCとスマートフォンで異なるガイドラインを設定しておく必要がある。

たとえば、ブルーボトルコーヒーのウェブサイトを見てほしい。PCでは、ブルーのボトルのシンボルマークとロゴタイプが入っている。だがスマートフォンでは、ブルーのボトルのみだ。つまりシンボルマークだけだ。

パソコンでのウェブサイト閲覧時において、「F字型」あるいは「3コラム型」と呼ばれるインターフェイス・デザインのファーストビューに、いかに情報量を詰め込むかという時代は終わりを告げており、これらと同時に、企業ロゴが左端に必ず配置される理由も消えてなくなっている。ウェブ媒体で、ロゴがセンターに表示されるものが増えているのは、それが機能的なデザインだからだ。本書で推奨している未来創造型のガイドラインとは、より自由なデザインを生み出すためのしくみであり、可能性に満ちた資産なのだ。

企業や地域ブランディングなど、目的によって異なるデザイン・ガイドラインを用意する

現在のように情報量が多く、また拡散のスピードが重要視される場合、先のレスポンシブ・デザインを用いたウェブ同様に、アイデンティティ・デザインにおいても情報へのアクセシビリティ、つまり情報伝達のスピードが最優先される。デザインによって伝えられるべき情報には、それら全体が持つ印象やトーンの次に機能的な、いわゆるコンテンツの伝わりやすさ、というものが備わっていることが重要だ。

アイデンティティのデザインを重視する考え方や、VIなどに所属するデザイン・ガイドラインの多くは

- シンボルマークやロゴタイプ
- キーフォントやキータイプ（ブランドのイメージを司るフォント）
- キーカラー（ブランドのイメージを司る色、パレット）
- ロックアップ（組み合わせ方の基準やルール）

がメインとなるが（事業規模やプロジェクトの種類によってガイドラインの仕様は変わる。5章を参照）、とりわけ、ロゴ、フォント、カラー、が持つイメージの影響力は大きい（これを、アイデンティティ・デザインの三大要素としておく）。

ブランドロゴのアクセシビリティというと聞きなれない感じがするかもしれないが、見やすさ、使いやすさといえば、ピンとくる人も多いのではないだろうか。「やってはいけない」とする記述が目立つタイプのデザイン・ガイドラインは、時にデザインにおけるアクセシビリティを妨害していると言える。

シンボルマークとロゴを持っているブランドであれば、前節でも書いた通り小さい画面に小さいロゴタイプを押し込むことはナンセンスだ。なぜなら、インターフェイス・デザインのユーザビリティという考え方においては、ユーザーの操作の動線に配慮する。ロゴの見つけやすさ、印象の残りやすさといった指標から言えば、シンプルにシンボルマークのみを使用したほうがインパクトはもちろん、視認性もよほど優れている。

これが、ショッピングバッグのブランドロゴとなると一気に話が変わる。ショッピングバッグにおいて、悪目立ちするようなロゴの配置の仕方は、それを持つ人々にあまり歓迎されない。ショッピングバッグとして洗練されたデザインであることが重要で、その後もまるで「個人の所有物のように」片手にさりげなく持ってもらうことがデザインのゴールになる場合もある。三越の新ショッピングバッグは、デザインセンスの優れたグラフィックを使用し、ロゴは目立たせていない。

また、ブランドの立ち上げ時だけシンボルを強調し、インパクトを重視することも可能だ。一方

第 4 章 スケーラブル＆ダイナミック・アイデンティティの実装

Helvetica Neue

Regular
1234567890ABCDEFGHIJKLM
Italic
1234567890ABCDEFGHIJKLM
Bold
1234567890ABCDEFGHIJKLM
Bold Italic
1234567890ABCDEFGHIJKLM

Helvetica Neue (Sample Text)

FUNABASHI　　HAMAMATSU
KAWAGUCHI　　IIZUKA
ISESAKI　　　　SANYO

Information　News Release　Contact
Access map　Cafe　Event Schedule

Palatino Linotype

Regular
1234567890ABCDEFGHIJKLM
Italic
1234567890ABCDEFGHIJKLM
Bold
1234567890ABCDEFGHIJKLM
Bold Italic
1234567890ABCDEFGHIJKLM

Palatino Linotype (Sample Text)

FUNABASHI　　HAMAMATSU
KAWAGUCHI　　IIZUKA
ISESAKI　　　　SANYO

Information　News Release　Contact
Access map　Cafe　Event Schedule

図⑥：JKAオートレースのデザイン・ガイドラインより、ブランドフォントの欧文に対する記載

で、立地や価格の条件から、ブランドのクラス感をより訴求したければ、シンボルマークにはロゴタイプを組み合わせて使用することをお勧めしている。ただ見えればいい訳ではなく、どのように見えるかが重要なのだ。

図⑥は、2012年に施行した公益財団法人JKAオートレースのデザイン・ガイドラインより、ブランド・フォントの欧文に対する記載の抜粋である。

オートレース事例において、ブランド・イメージへのアクセスは、エレガントなセリフ書体のパラティーノ（Palatino）をキーフォントとして設定しており、競技場内におけるサインなど、判読性や視認性が重要な部分には、サンセリフ書体のヘルベチカ（Helvetica）を別に設定している。

また、地域ブランドがらみの取り組みとして山口県防府市では「ほうふ花燃ゆ大河ドラマ館」と「防府市内サイン」をデザイン・ガイドラインによって連動させた。ドラマの放映期間は約一年間だが、市の観光事業は継続的に発展させなければならない。本プロジェクトでは、ほうふ花燃ゆ大河ドラマ館のみの単一的な販促プロモーションではなく、持続・継続性のあるシティデザイン・プロジェクトの中の「デザイン・エレメンツ」としてこれを捉え、結果として防府市のキーカラーとなっているピンク色（防府天満宮の梅、防府地域の方言である「幸せます（しあわせます）」からの由来）を主軸にしたガイドラインを制定している（図⑦）。ユニークでかつ評価すべき点は、このピンク色を、国道にある市の挨拶文言のサインなどにも汎用した点にある。

この「防府市内サイン」のタイプフェイスやキーカラーなどのデザイン・ガイドライン制定からスタートした取り組みは、商業施設「ルルサス」改善提案のためのデザイン・リサーチ（デザイン思考によるフィールドワーク＆ワークショップ）や「防府市観光協会」のウェブサイト・リニューアルにも継続して展開され、「防府幸せますブランドのデザイン・ガイドライン」にまで形を整え、一般に公開されている。スタイルガイドには、紙ベース、ウェブサイトだけでなく、店先を彩る暖簾や、新しく始めるイベントなどにつけるタイトルロゴなどに展開しやすいよう、ディスプレイ・フォントも「グラフィック・エレメンツ（ブランド・フォント）」として追加された。

「防府市観光協会」のウェブサイト・リニューアルにおけるマスター・デザインのテンプレートは、いずれ拡張されるデジタルデバイス（デジタルサイネージなど）や多言語化も意識した開発だ。コンテキスト・ファースト、スマートフォン対策を施したことはもちろん、トーン・アンド・マナー

図⑦：一般公開されている「防府幸せますブランド・デザイン・ガイドライン」と市の挨拶文言のサイン例。このガイドラインがあれば、デザインの統一性を保つことができ、イベントタイトルや暖簾、デジタルサイネージなど様々な展開が可能だ
URL http://design.hofu.io

が異なる民間団体、たとえば防府市商工会議所のサイトリニューアルなどにも、スタイルの展開が可能なように考案されている。筆者の知る限り、地方行政あるいは地域ブランドの取り組みにおいて「デザイン・ガイドライン」を制定し、キーフォントなどを採用した実績は、全国において防府市が先駆けであると思う。

先ほど、スマートデバイスの表示における視認性の部分で紹介したブルーボトルコーヒーを思い出してほしい。すでに以前のライバルであったマイクロソフトなどの追随を許さず、世界市場での躍進をし続けるアップル。それらの紛れもない共通点と言えば、ロゴタイプではなくシンボルマークを押し出しているということだ。こういった押し出すべきシンボルマークを持つブランドであれば、ホワイトスペースを活かし、徹底的に周辺をシンプルにするデザイン・ガイドラインがふさわしい。

ハンバーガーチェーン大手のマクドナルドは、ブランドを認知促進・拡販するカラフルでポップな「M」のシンボルマークが特徴だ。ここで、デザイン・ガイドラインにおけるフォントの重要性を実験してみよう。

図⑧⑨は、二つのタイプのフォントを使用し、シミュレーションしたものだ。街でよく見かける店舗の看板を思い出してみてほしい。どういう印象を受けるだろう。

先に挙げたJKAオートレースなどのリ・ブランディング案件では「リ・ブランディング後の新イメージは洗練されていること」がゴールであった。このような、リニューアル後の印象がはっき

第4章 スケーラブル＆ダイナミック・アイデンティティの実装

TRAJAN PRO
McDONALD'S

Palatino Linotype
McDonald's

図⑧：エレガントなフォントによる、ロゴ・シミュレーション

DUAL300
McDonald's

BLAIR ITC MEDIUM
McDONALD'S

図⑨：デザインフォントによる、ロゴ・シミュレーション

りと定まっている場合のデザイン手法は、選んだフォントのデザイン・クオリティに依存する種類のものである。言い換えればフォントを投資と考えた場合、良いデザインのものさえ選んでおけば着実にリターンは望めるということだ。

つまり、とても繊細な作業によって、フォントの印象を変えない程度にバランスを保ってデザインする手法か、あるいは上質でエレガントなフォントの印象に身を委ね、できる限り少ないパーツをアレンジしてまとめる手法かということだ。

こうした、クラスアップのデザイン・ガイドラインの基本は、ひたすらエレガントなバランスや世界観を保つことである。センターか左揃えかで言えば、センター揃えのほうがエレガントである。また、飾り罫や写真を加えるのであれば左右対称に、つまりシンメトリーに配置したほうが整然とした印象になる。ダイナミックで自由なイメージを演出することは実は簡単な作業だ。斜めに文字を組んだり、テキストをばらけさせるだけでいい。色数を多めに使い、秩序を壊すことだ。

クラスアップのデザインは、一般的に考えてみればつまらなく当たり前のことを、細部にこだわってきちんと行うことでしか始まらない。実際にどちらのトーンのデザインが、宝飾やブランド品といった、クラスアップのデザインが必要な、いわゆる高級品に採用されているかは、考えてみるまでもない。

3 商品パッケージと店舗デザインの切っても切れない関係

物や空間から受ける印象をデザインでコントロールする

1章で紹介した笹屋皆川製菓のケースは、いわゆる小さな投資でも持続性・発展性に優れ、効果の出やすいシステムを持っている。はっきりとしたブランド・デザインの軸（＝デザインの強い遺伝子）ができたからこそ、自由もあり、秩序もあるということだ。

細かくてとりとめのないアイデアがいつまでたってもまとまらないという現象にぶち当たった記憶はないだろうか。小は大を兼ねるかどうかは別にして、この基本的なブランドの軸を再定義して、商品のパッケージを再構成するという考え方は、実はスペースのデザイン、つまり店舗のデザインに発展させることが可能だ。

ここで、しっかり定義しておかなければならない項目を確認する。それは、ブランドのDNAは何なのか、ということだ（図⑩）。

考えてみれば、ロゴのデザインというものは、ただ平面のグラフィックから成るものなのである。それでも、長い人類の歴史の中で、これらアイデンティティのデザインが及ぼした、人の心理に与える影響の大きさについては、すでに肌感覚で知っているという人も多いのではないだろうか。

Brand Identity, Brand DNA

デザイン戦略のスタート

ブランドDNA

様々な未来が待ち受けても
ブランドのDNAを引き継ぐことが重要

図⑩：デザイン戦略のスタートは、ブランドのDNAを定義すること

たとえば、王家の紋章、殿様の家紋など、それが現れただけで、人々の心に威嚇や動揺、鮮烈な覚悟を及ぼすということもあっただろう。そして、それらの権力の証である「紋」は城と深く結び付いていたはずだ。あなたのブランドのマークは王家の紋章とは違うかもしれない。けれども、そのロゴマークの色や形、シンボルが意味するもの、タイプフェイスには全て意味があり、それはあなたの城とも言える「店舗」や「ウェブサイト」に発展が可能なはずだ。アイデンティティにふさわしい空間は、それらの要素（エレメンツ）と密接な関係を持っている。

笹屋皆川製菓の場合、ブランドの根本はやはり会津街道沿いの華やかな文化であり、献上品であった「倉村まんじゅう」である。シンボルマークの中で川はまっすぐに流れ、笹は相互に寄り添いながらも豊かな創造性と個性を十分に醸し出している。これらシンボルマークの由縁となっている。

体験をデザインする　カラーマネジメント

図⑪は、笹屋皆川製菓にも程近い、会津下郷地区では知らない人はいない、金子牧場の商品群だ。

るものはパッケージだけでなく店舗や空間のデザイン・コンセプトとしても使えるものだ。

たとえば、柱や机をひとつデザインするにしても、老舗らしい真面目でまっすぐな、つまりミニマルなデザインがよく似合う。一方で店主の朗らかさを表した笹のグラフィックは、包装紙のデザインなどにも使用されているが、風呂敷や手ぬぐいなどのグラフィックとしても映える、自由でしなやかな遊び心といったものを感じさせる。

このような、二つの異なる要素の組み合わせはどのような展開も可能だし、また新しい商品ができあがったとしてもマッチングできるに違いない。たとえば、新商品を置いた和カフェのデザインも、このシンボルマークからトーン・アンド・マナーを創出させて展開させることは容易だろう。アイデンティティ・デザインの遺伝子が強いということは、異なるフィールドをつなぎ育てる生命線のようなものになりうる、とも言えるのだ。

3章でも紹介した三つのブランドカラーのうち白地を大きくとっているのは、この牧場で愛情を込めて育てているジャージー牛からの、しぼりたてミルクのイメージとリンクするからに他ならない。シルエットになっているのは、オーナーの金子さん。子牛と寄り添い生きる姿をそのままブランドロゴにしている。

金子牧場を実際に訪れて驚くのは、その広々とした牧草地で幸せそうに暮らす子牛たちである。金子さんの姿を見かけると駆け寄ってくる。ブランドカラーに牧草、ジャージー牛、そしてミルクという、「そこに存在する色」を選ぶことは、事業主のブランド力をあげるだけでなく、牧場を体験した人々の記憶を呼び覚ますだろう。また金子牧場については、新しいロゴを導入後売り上げも順調のようで、メディア露出や催事への出展も増え、設備の増設など事業の拡大が進んでいる。

この事例から明確に示されていることは、色数の制限が「世界観」を作りやすくする、ということだ。色数を制限するということは、何か難しいことのように思う人もいるかもしれないが、要は、ブランドのカラーパレットを持つことで、ブランド・イメージが定着しやすくなる、ということなのだ。

日本でも話題の書籍となった『slide:ology［スライドロジー］プレゼンテーション・ビジュアルの革新』（ナンシー・デュアルテ著／2014年／ビー・エヌ・エヌ新社刊）の中で、プレゼンテーションのドキュメント・デザインやユーザー・エクスペリエンスが専門の著者は、限定されたカラーの組み合わせが持つ効果を「イメージがつかみやすい配色」と記している。数色の限られた色の組み合わせで印象的なものといえば、海外ではバスキン・ロビンスとして知られる、サーティワンアイスクリームや、タリーズコーヒー、沖縄のアイスクリームブランドで、ブルーシールも特徴的だ。

図⑪：金子牧場のためのブランドカラーとロゴマークを使用した商品群。色数を制限して、世界観を表現可能な「パレット」を持つことで、ブランド・イメージが定着しやすくなる

図⑫：写真は、実際に筆者が旅行中に撮影したもの。青い空と海、強い日差しの中で、オレンジとブルーと白の配色が、実に爽やか、かつインパクトを持ってその存在をアピールしていることがわかる

ブルーシールの配色は、金子牧場の穏やかな印象を受ける配色とは違い、眩しい太陽光を感じる強い色同士の組み合わせだ（図⑫）。

これらの配色の根拠が、もしも「場」や「ブランドのポジション」に由来しないものであったらどうだろうか。色はリアルな臨場感を伝えるツールであり、体験を共有するメッセージにもなる。しかし、多くの人は、彩度や明度、色の番号などには意識を向けない。代わりに、ブランドから放たれる印象、世界観、すなわち、トーン・アンド・マナーに心を揺り動かされるのだ。楽しい気持ち、悲しい気持ち、新しい、古い、斬新だ、格好悪い、などという印象や気分は、はっきりと言葉にしなくても、色から感じ取ることができる。ブランド・メッセージは色による戦略（制限された色数と由来のある配色による世界観）から、より鮮明に伝えることができる。

印象の統一と斬新さを共存させるには

ただ、統一するだけのデザインフォーマットは過去の遺産となり、その都度のシチュエーションやメディア、場にフィットした斬新なブランド・アイデンティティが求められていることはこれま

第4章 スケーラブル＆ダイナミック・アイデンティティの実装

で書いてきた通りだ。しかし、そのように自由なクリエイティブを用いて、本当にクオリティコントロールや印象の統一は可能なのだろうか。実のところ、レイアウトよりも、素材感よりも、最もインパクトや世界観を出しやすいのはカラーマネジメントである。

近年、サードウェーブコーヒーが注目されたせいか、シアトルコーヒーのスタンダードブランドであるスターバックスも、一部の店舗を皮切りにシックな内装に切り替える動きが目立つ。

新しさ、斬新さとは何か、という問い対してメディアを賑わすトレンド・ナビゲーターが意気揚々と現在のトレンドを述べるだろう。それに追随してトレンドを追うということは、必ずしも悪いことではない。

一方で、流行に振り回されず、あるいはたとえ流行の波に乗っていたとしても、それがブランドの意思に添うようにするためには、ブランド・デザインのマネージャーは、「新しさ」「斬新さ」とは何かという問いにこう答えるべきだろう。

「斬新さとは、固定概念や蔓延したトレンドを打開した、勇気ある洗練である」

4 ブランド・デザインが周囲に埋もれないために

周囲の環境に埋もれない
ブランドのデザインとは

　屋外広告や誘導サインなどにおいての「ブランドの統一感」とは何だろうか。ここで特に注意したいのは、統一感はしばしば、「一律」や「ワンパターン」と間違えられやすいということだ。統一感とは一律に同じことをすることではなく、様々なシチュエーションや表現において「一貫性」を持つことである。

　一貫性についての戦略性については、これまで述べている通りであるが、つまり一貫性さえあれば、常に周辺に適した表現を考えることが可能になるということだ。デザイナーはなるべく現場に足を運び、そして現地を視察しよう。ブランドのオーナーは、デザイナーにより多くの情報、資料、そして現地訪問の機会を与えるべきだろう。

　ブランド・デザインのフォーマットを作ることは効率的で、作業の時間短縮にも大きく貢献してくれる。ではデザインのガイドラインが機能していくことで、いわゆるデザイン・オートメーションのような、ロボットや人工知能がデザインするように、自動化されたデザインが量産されるのは望ましいことなのだろうか。また、それは、ブランドにとって好ましい選択なのだろうか。

答えはNOだ。デザイン・ガイドラインがあれば、オリジナリティに優れたデザインを素早く仕上げられることは確かである。だが大切なのは、デザインの視覚効果が最も引き立つために、環境に適合するように考える判断力であり、繊細な調整スキルだ（そしてこれこそが、プロフェッショナルとアマチュアの違い、人工知能とクリエイターの違いに他ならない）。一般的な広告媒体、たとえば雑誌広告とウェブサイトのバナーのデザインが微妙に異なるように、屋外広告や交通サインなどにも独特のコツがいる。次に挙げてみよう。

- 雑踏の中（図⑬）：慌ただしさや雑然としているものの要素をピックアップする→補色あるいはコントラストを意識する
- 高速道路沿いのビルボード（図⑭）：情報を絞り込む
- 自然／環境配慮（図⑮）：周囲の環境と調和を心がける

ある有名デザイナーがSNSで「デザインに調査はいらない」ということを書かれていた。これは主に統計にまつわることだったが、リサーチや情報について「いらない」ことは決してない。現地に出向き、現場の空気を知ることで、デザインのゴールはいとも簡単に変わってしまう。つまり、流通の中での「存在感」が重要であることや、持続・継続のための「戦略」が必要であることなどだ。そして、光源に恵まれない地下街の広告は思っているよりちょっと派手でもよく、ホームから正面に見える電飾看板であれば、デザインはシンプルなもののほうがより視認性に優れている、と

図⑬:「周辺環境」を理解して視認性や注目率をあげる(雑踏)

彩度比(小):馴染んで埋もれる　　　　　　　　彩度比(大):はっきりと目立つ

図⑭:「周辺環境」を理解して視認性や注目率をあげる(高速道路)

情報量(多):大切な情報がつかみづらくなる　　　情報量(少):はっきりと目立つ

図⑮:「周辺環境」を理解して好感度や共感力をあげる(自然・環境)

周囲と不調和:情報に好感を持ちづらい　　　　　周囲との調和:情報に共感しやすい

リ・ポジショニング・デザインとアイデンティティ
（展示会のデザインで目立つためには）

いうようなことも、現場を見なければわからない。効率化の鍵はガイドラインにあるが、視覚戦略としての決めの一手のヒントとなるものは現場にしかない。

屋外広告で商品以外にタレントを使用することは一般的であるが、アイデンティティ・デザインではこれを推奨しない。商品本体、商品ロゴ、ブランド・メッセージ、長期的に影響を持ちすぎないアイキャッチなどがよく、シリーズ化あるいはトーンの統一をしながら継続展開をすることが望ましい。この他に、気をつけるべきことは以降の通りである。

雑踏の中で、あるいはビルボード広告でといった、周辺環境がデザイン物や広告物でない場合、「視覚戦略」について、さほど難しく考えることはない。なぜなら、それらには「背景」「環境」というものに対して、「主役」が映えるようなコントラストをきちんと用意すればいいだけの話だからだ。

ところが、商品展示会や新商品発表会となると、この法則にひねりを加える必要が出てくる。なぜなら、出展者は自分たちだけでなく、競合他社や異業種他社などそれも膨大な数に及ぶからだ。さらに出展者の多くは派手な装飾や、コンパニオン、動画、イベントなど様々な手段で「目立つこと」「伝えること」に迫ってくる。

ところがこのような雑多な状況の中にあって、「目立とうとすること」「伝えようとすること」が飽和状態、つまり過剰になっている場合が少なくない。機械系、食品系、インターネット系、文具系、健康系……様々な展示会を訪れてみて、両手にいっぱいのチラシの束を受け取り、何も記憶に残っていないと思ったことがないだろうか。

そして、なんとかして目立たせたいという努力は形になって、結果として世界観で目立とうとするやり方は、機械系展示の中で皆ほぼ同じになりがちであり、その結果、どのブースも同じような印象になる。インターネット系も、健康系も。不思議なことにその業界のトーン・アンド・マナー、つまりなんとなくそれっぽい方向で、ごちゃごちゃと溢れかえっている。

ここで、先ほどの「周囲に埋もれないアイデンティティ・デザイン」を思い出してほしい。機械系のごちゃごちゃ感がもし想像できるようであれば、あるいは、昨年の展示会資料などがあればそこから脱したデザインにしていけばいい。健康系、インターネット系も同じように考える。機械系の説明写真やグラフばかりが並ぶような会場であれば、ブランドロゴと製品だけをシンプルに見せる。つまり、その業界っぽさに埋没しない工夫をすればいいのだ。

インターネット系の展示会について言えば、テクノロジー訴求のグラフィックばかりだと思ったら、急にフラット・デザインになり、そうかと思えばやたらに手描きイラストや手描きフォントが大流行りになったりと、大変に慌ただしい。人気ブログのヒットエントリーで「今年、押さえておきたいウェブトレンド」と「もうそろそろ恥ずかしいデザイントレンド」は、タイミングがずれるだけで中身は一緒だったりすることもある。

つまりこうだ。自身のアイデンティティが弱かったり、自分たちのブランド・イメージはこれだ、というものがなかったりするならば、ずっと誰かのトレンド予想を追い続けるしかないし、そのトレンドは、トレンド入りした瞬間にどんどん流行遅れになっていく。そんな、コントロールのきかない世界の中で、素晴らしいビジネスのオファーや生涯のパートナーシップを結べるような奇跡的な出会いが起こりうるのだろうか。

解決法として筆者は、多くの案件で、まずは業界の持つそれっぽい雑多感から抜け出すことをお勧めしている。もしも「みんながそれをやっている」としたら、それとは逆の方向にいくべきだ。業界の大多数が太い明朝体を使っていたら、細いゴシック体を、モノクロで硬めのプロフィール写真を使っていたら、カラー写真でニッコリと柔らかい雰囲気に、テクノロジーを感じさせる電飾看板が眩しいパビリオンばかりが並んでいたら、シンプルでミニマルな茶室のような空間を作ればいい。そしてその中で、皆の視点が一番集まるポイントに、迷わずあなたの「ブランドロゴ」を配置すればいい。

迷ったら戻れる起点を定義しておく

様々なデザインの計画やプロトタイピングはとても楽しいけれど、時に迷子になってしまうことがある。A案も良かったし、B案も良かったので、A案とB案の良いとこ取りをしたらなんだかわからなくなってしまった、などということはよくあるのだ。これは、最初の方向性（251ページ参照）を決める作業、つまりディレクションの際の判断が間違っているために起こる。

前著『売れるデザインのしくみ』にも事細かく書いているのだが、デザインにおけるスタートとゴールの概念を作っておくことで解決する。デザインにはかならず始まり（起点）があり、そしてゴール（目的）がある。どちらに行ったらいいのかわからなくなってしまうデザインの多くは、始まりの定義が弱く、ゴールの設定自体がなかったりする時だ。旅や人生と同じように寄り道をしたり、時に立ちどまって振り返ることは問題ない。

デザイン・ガイドラインの作成についても同じだ。新しいブランドを立ち上げる時も、同じ方法論が役に立つ。ゴールは、位置や点でなく「こちらとは明らかに違う」方向性を示すことが重要だ（図⑯）。

方向性をゴールと呼ぶことに抵抗を感じる人はどうしたらいいだろう。その場合は、デザインの

図⑯：デザイン戦略の「方向性」を決める（『売れるデザインのしくみ』より）

　目的、あるいは新しいブランドの役割、新会社のミッション、などとしてみたらどうだろう。

　いずれにしても、デザインを決めるということは、あいまいでゆうづうな会議の議事録的なものの正反対にある作業と言っていい。あなたがすべきことは決断であり、何かを選ぶことで何かを削ぎ落としていく作業であり、そしてそれが形状やあるいは概念となって新しい意味を作る。新しい意味を作るデザインのためには、生まれ変わる前のデザイン、つまり現状について私たちは十分に知る必要があるのだ。生まれ変わることの意味というのは、別人になるという意味ではなく、決して変わらない価値のあるものを見つけて、新しい市場に対して再定義させる作業に他ならない。

5 商品広告とブランド・アイデンティティ

そもそも、ブランドをマネジメントするデザインと、広告のようにセンセーショナルな語り手となるべきデザインが一致することはあるのだろうか。基本的に広告は通りすがりや出会い頭に目にするものであり、何十年も先のことを考慮するものではない。その時代の空気を読み、人々の関心を誘うものだ。その商品やブランドに対して興味がない人にとっても、インパクトのあるキャッチやビジュアルで人の頭の中に「？」を作り出し、人目を引く。一方で、ソーシャルメディアやインターネットが普及した今日、売り手側からの積極的な売りたいメッセージは、もはや届かないという考え方もある。「広告は効かない」と言われてすでに久しいのである。

とはいえ、広告はなくならない。2015年の5月、初めてドバイの市内を訪れたのだが、その高層ビルが立ち並ぶすぐ脇の、またもや建築中の高層ビルに見慣れたテイストの広告が燦然と輝いていた。「iPhone6で撮影」というあれだ。ビジュアルには風景の写真が多かったが、その風景のシチュエーションや色味の細かいトーンを、毎回いつも覚えていられるような人は少数派だ。人々の心の中には、ほぼロゴでできたブランドの商品名が入ったキャッチコピーが刻み込まれる。

ネイティブ広告と
ブランド・ジャーナリズム

このプロモーションでは、ブランドのロゴなどのアイデンティティで伝えながら、新商品の機能を証明しながら、広告としても成功している。

電車の中刷り広告や屋外広告を見ると、「ブランド」より「タレント」が目立つロジックとなっているものは目につきやすい。人気タレントが当該の商品を手に持ち、笑顔で微笑みかける。この場合、私たちの心に残るのは、キャッチコピーだろうか？ ブランドのロゴだろうか？ 覚えているのは、タレントの笑顔だけだったというようなことはないだろうか。

ブランドの担当者やデザイン・ディレクターが気をつけなければならないことは、その都度の目的や注目を維持する広告でありながら、記憶に残るブランドであり続けるために、何かしらの導線から、必ずロゴやアイデンティティに誘導する、という点だ。

先に述べた事例は、いわゆる「純広告」と呼ばれる旧来型のものだ。最近では、新しい種類の広告が注目を浴びている。「ネイティブ広告」とは、ものすごくざっくり言えば、従来型の広告代理

店や広告制作会社が請け負って制作するタレントCMなどとは違い、もっと広告主に寄り添ったものと言える。つまり、SNSなどで言えば、サイドに必ず表示されたりする「（思わず非表示にしたくなるような）バナー」のようなものではなく、思わず「いいね！」を押したくなるような実話からなるストーリーなどのコンテンツだ。

ブランド・ジャーナリズムについても、見る側の心象は近い。広告とは思わずに興味深い記事を読んで、記者の深い洞察に大きくうなずきシェアしたくなるかもしれない。つまり、広告とは最後まで気付かない可能性もあるのだ。PR担当の会社が大変に誠実で、記事の冒頭に［PR］と書いてあれば、「ああ、この記事は、有料媒体による作成記事なんだな」ということに気付くかもしれない。ここでもやはり、ロゴやアイデンティティ・デザインが重要だ。「いい話だな」と思ってもロゴやブランドが弱ければ、記憶にさえ残らない。

話題になるような広告の多くは、手柄は広告の作成者のものだ。話題のノウハウとして、斬新なクリエイティブとして、メディアに大きく取り上げられるかもしれない。だが、これらの場合においても、先ほどの商品広告と同じルールが適応される。取り扱われる素材について、これからモデル事務所やタレント事務所に、キャスティング会社を通じてオーディションをしようと考えているとしたらそれは思いとどまったほうが良いかもしれない。ブランドの商品広告のモチーフが、商品そのもの、あるいは、ロゴのアイデンティティであるようにキャスティングすべきは、身内であり「中の人」ではないかと思う。

カラーマネジメントの節で紹介した、金子牧場のネイティブ広告であれば、金子さんが登場する

ブランド・アイデンティティを育て、守るためのライティングとアングル

広告写真とそうでない写真の大きな違いを確認しておきたい。筆者がまだ会社員のデザイナーだった頃、広告の写真は広告専門のカメラマンが撮るということが当たり前の時代だった。当時よく通った都内のスタジオは、代官山スタジオ、六本木スタジオ、109スタジオ、赤坂スタジオ…数え上げればきりがない。大道具さんやスタイリスト、多くのスタッフが撮影に介在していて、その予算もそれなりにかかることは当たり前だった。

カメラ技術やデジタル加工の進化で、プロカメラマンの仕事は減っているという話を聞いたことがある。社内の「ちょっと写真のうまい人」の撮影で十分だと考えている企業も増えているという。

ことがブランド広告まさにそのものということになる。そのシーズンのみのタレント、モデル、俳優をキャスティングしている広告であれば、それはブランド・メッセージにはなりづらく、PRやプロモーション主体の広告ということになり、「話題の広告」になることは可能かもしれないが、一定時間が経ってからの「ブランドの想起」にはつながりにくいということになる。

最近では、高性能カメラの出現や、GoProなどのようなアクティブシーンに適した特殊性の高いカメラなどもあれば、iPhone6などはスマートフォンなのにそのカメラの高機能をうたい、広告のキービジュアルに使用していたりする。広告専門のカメラマンなのにそのカメラマンが写真を撮らずとも、その写真は広告的に使われることは増えているだろう。むしろそれを良いとする傾向もある。

広告写真の最も大きな特徴は、「たまたま撮れた」ものではなく「そのようにあえて撮った」ということである。「撮りたいイメージで撮ることができる」ということは重要だ。効果や期待、目的があり、それに写真が添うのが広告写真とも言える。

ストックフォトなどの良い点は、欲しい写真が安価に、すぐ手に入ることだ。ところが、これはひとつ間違えば、一貫性のない細切れのイメージを大量に放出するだけになる。一方、広告写真においては、カメラマンがたとえ複数人いたとしても、アートディレクターがいたり、ブランドのトーンがあれば、一貫性を保つことは難しくはない。

ファッションやアパレルの世界は、ウェブやIT業界と同じく、とても早い流行を追わなければならない。この中で勝ち抜いていくブランドの多くは、トレンドに流されないブランドの「らしさ」を保っている。それはある時は、「アイコンバッグ」のような定番商品であり、ある時は、ウェブサイトの表紙を飾る写真のテイストであったりする。

デザインを味方につけられない経営者の多くや、強いブランドを育てようとせずに、その場限りの売上にばかり熱心になっているマーケティング担当者は、光と影の本質を見逃している。明るければ良い、暗ければ良い、という単純なことではない。自分たちの商品はどのような光を受けて、

どのような姿で見えることが良いのかというレベルの議論に達していないのだ。同じ光と影の中にあっても、影の側に回れば一瞬で世界が変わる。光を受ける世界となる。つまり逆光だ。ソーシャルメディアの発展や、スマートフォンの普及により、皆が広告カメラマンになりつつある。開店と同時に行列に並び、ドリップコーヒーの写真をSNSにアップする。休日の朝食にホテルのフレンチトーストを頼み、写真系SNSにアップする。さて、あなたの店のライティングは「撮られたい」ように、つまり「撮らせる」ためのライティングになっているだろうか。

ライティングの原理のひとつに、光が強ければ影も強くなるというものがある。硬い光を当てれば一般的には濃い影が出る。逆に光が回っていれば（光が弱いと写真には写りにくくなるので、ここでは光について、強い＝硬い、柔らかい＝回っていると考える）、影は弱くなる。自然光で言えば、曇天では光は青くなり、夕陽では赤くなる。

この春から夏にかけて、あるカフェの写真をSNSでたくさん見かけた。大きな窓から外光が気持ちよく差し込むカフェの写真だ。それは、ブルーボトルコーヒーのものだった。そして、カップのロゴを写真に入れようとすると、アングルは下がることになる。アングルが下がると、小人が巨人を見上げるような構図になる。

コーヒードリップのシーンも同じだ。普通に考えたら、手元からお湯を注ぎ、紙のフィルターから注ぐお湯が見えるのがいわゆる私たちが「見ている世界」だ。ところが、世の中に出回った「普通の写真風」の広告写真（広報写真）はどうだろうか。ずらりと並んだコーヒードリップの見事なまでのブランドロゴのオンパレード。ブランドの担当者やデザイン・ディレクターは、広告撮影の

時だけ頑張るようではダメな時代についに突入してしまった。「どのように撮られたいか」という指針を持ち、実際にどうやって撮らせるか、撮ったものをいかに共有してもらうかというところまでのシナリオを持っていなければならない。ここに戦略がないということ自体、もう危機的な状況に陥っているということだ。

トーン・アンド・マナーをリ・ブランディングの戦略に使う

広告における瞬間性は、昔ほど重要でなくなっている。家族全員が土曜日の夜8時に揃ってコマーシャルを見ているわけではないのだ。ダイナミックでスケーラブルなアイデンティティ・デザインシステムがいよいよ力を発揮する時代とも言える。非連続でありながら、持続性があるコミュニケーションが必要だ。

「ブランドのらしさ」＝「トーン・アンド・マナー（トンマナ）」については、これまでの著作でも再三説明をしてきた。相手の視点から見た「そのものらしさ」の追求とは何か。相手に望まれる「価値の見せ方として」のトーン・アンド・マナー。それらの全ては、口下手なあなたが何かを説明し

なくとも、空気が解決してくれる、コミュニケーション戦略の最強レベルのものだと私は感じている。

そのため、ブランドの「トンマナ」を間違えたままで、また、らしさを意識しないままでのキャンペーンは危険だ。ましてやブランドの開発、定着、そして拡散はあり得ないだろう。一方で「トンマナ」は意識しているが、あえて「業界らしさ」に埋没しようとする商習慣としての「らしさ」のトーン・アンド・マナーに対しては警笛を鳴らしたい。

これまで、ブランドの「トーン・アンド・マナー」については、その重要性やポジション取りとしての戦略性を説いてきた。『売れるデザインのしくみ』は、発売からかなり時間がたった今でも新しい読者が絶たないという、書き手としては大変にありがたい著作なのだが、多くの読者の気付きは「トーン・アンド・マナー」についての気付きで終わっている。ブランドのライフサイクルやリ・ブランディングという局面についての戦略的なトーン・アンド・マナーとは何か、ということについてが、実は一番感じてもらいたい部分なのだ。

そう、今の時点で重要なのは全て時間性の中の戦略だ。つまり、瞬間的なものでなく、ある程度の長い流れの中で、それが変化すべきポイント（ブランドの再定義）、劇的なデザイン・リニューアルの察知、あるいは緩やかな定着、そしてそれらの有機的な発展法則を頭の中に描けているかなのだ。

ある女性の起業家と組んで今年で丸5年になるのだが、ちょうどわかりやすい立ち上げから軌道修正、定着への流れがあった。ざっと時系列でまとめてみると次のようになる。

- 希望に燃えてベンチャーを立ち上げる
- 起業に際し、影響を受けた経営者やブランドのトンマナに影響を受けている
- 起業時に新規事業のイメージのトンマナを醸成する
- 事業の展開の流れとイメージの擦り合わせにより、トンマナの第一回目の変更
- トンマナが成長して、ブランド・イメージに近付く
- 事業が成長して、新規事業あるいは、階層の違うイメージを目指すためにデザインをリニューアルする
- 量販店などからの引き合いや事業が拡大
- マスターブランドにイメージ回帰する

つまりおおざっぱに書くと、最初はもやもやしているものからスタートしていても、そのトーン・アンド・マナーを常に意識し、事業の実態や目指す目標、伸びしろがあるサービスなどとリンクしながらブランド開発・コントロールをしようという強い思いにより、5年ほどの時間でイメージの定着までにたどり着いた、ということだ。この時系列は、たまたまで、しかもベンチャー企業の時間軸だ。様々な事業形態、サービス、経営の状況から察すれば、それぞれのブランドがコントロールすべき「イメージカレンダー」が実在する。去年までの自分が、去年までの続きでいい場合と悪い場合があるということだ。世の中は常に動いている。

6 モニタ上のブランド・デザインを考える

ブランド・アイデンティティを守る インターフェイス・デザイン

ユーザーインターフェイス（UI）・デザイナーやユーザーエクスペリエンス（UX）・デザイナーといった職種の募集をよく見かけるようになった。インターフェイスのデザインは、スマートフォンの躍進で、その機能もトレンドも「スマートフォンフレンドリー」であることを第一条件として一新されている。

2015年、検索エンジン大手のグーグルが、スマートフォンに最適化されていないウェブデザインに対して「モバイルフレンドリーではない」として検索結果にモバイル対応済みか否かのラベリングを付与する、というアルゴリズムを採用したが、シングルページ（サイトが一ページで完結しているデザイン・スタイルのこと）によるウェブサイト実装も増加している。シングルページによるウェブサイトの多くは、美しい写真と優れたロゴを持つブランドを一瞬にして優位に立たせることと、検索エンジンからの評価を同時に手にすることになり、今までのウェブサイト作成の流れとは異なるものとなってきている。

つまり、ブランドやデザインがグラフィカルになろうとする時、テクノロジーが未発展であった

シンプルな画面の中にブランドの色をどう打ち出すのか

ためにそれを良しとしない時代があり、写真を大きくしたりすることそのものが、スムーズなウェブサイト制作ではない時期があったのだ。

テクノロジーの進化は、人間中心のサイト設計（使う側の視点に立ってサイト設計をすること）を誰もが容易に実装できる環境を生み出した。快適なサイト設計はすでにテンプレート化されている。

ところがあなたのブランドはどうだろう。フリーの素材集売り場に、あなたのブランドのデザイン・ガイドラインやキービジュアルは売っていない。ビジネスのパートナーシップとなりうるロゴやアイデンティティは、クラウドファンディングからは手に入れることはできない。あなたが考えて作るか、あなたとデザイナーが一緒になって考え、生み出すしか手立てはないのだ。

サンプルのサイトイメージは、銀座立田野が展開する抹茶カフェのトップページだ（図⑰）。写真にロゴだけのシンプルさ。また、全てウェブフォント（ウェブサーバ上のフォントファイルを参

第4章 スケーラブル＆ダイナミック・アイデンティティの実装

図⑰:「立田野茶寮」のウェブサイトのトップページ

図⑱:マスターブランド「銀座立田野」のウェブサイトのトップページ

照し、ユーザーが保持していなくても任意のフォントを表示できる技術やサービス）による実装となっている。様々なデバイスでの閲覧が必須の条件下で、ウェブの構造はシンプルになり、そのシンボルマークやキービジュアルは、前面に打ち出される存在になったと言っても過言ではない。構造がシンプルになればなるほど、ひとつの要素は重要さを持つのだ。

もうひとつのサンプル（図⑱）は、マスターブランドである「銀座立田野」のトップページだ。浮かび上がるのは、あんみつの写真、そしてロゴとメッセージしかない。「ロゴポスター」とも言える。

筆者が担当するプロジェクトでも、段階的なシナリオ、統一感のあるトーン・アンド・マナー、ブランドのレギュレーション（デザイン・ガイドライン）といったシステムによりサイトが構築されていく案件は、とても無駄がなく現実的な着地が見込まれる。

しかし、全ての要件を事細かく書き出していても、三週間後、あるいは三ヶ月後といった時点で周辺の事業環境に変化が起きることもある。ここで、もしダイナミックなシステムを持っていなければ、現実とマッチしないウェブサイトが放置されていく。リアルな情報を伝えられるはずのウェブサイトが、ページが存在するだけで機能していない状況を目にしたことがあるとしたら、そのウェブサイトにそういった「しくみ」がないからだ。

アクションとシナリオを言語化してから可視化する

よく筆者のセミナーなどで、「ストーリー」と「シナリオ」の差について解説を余儀なくされることがある。たとえばプレゼンテーションのスライドを作る話をする時だ。

多くのビジネス・パーソンはプレゼンテーションのメモを作成する。多くのテキストメモは時系列であり、これは、プログラミングで言えば、記述された命令（手続き）を順次計算し、処理を行うプログラミング言語方式、手続き型言語のようなものだ。

一方で、プレゼンテーションのシナリオを作成するとなれば、舞台はどうだ、照明はどうだ、ということにフォーカスするため、手続き型言語と違い、命令の操作手順ではなく対象に重きを置いて処理を行うプログラミング言語方式、オブジェクト指向言語的な実装のシステムを考えるようなものであり、シナリオの作成自体がシステム・シンキングそのものということになる。

シナリオの設計がオブジェクト指向言語的なものに近いとすれば、他に用意しておくべきものは、アクションということになる。ブランド強化の研修などでは、これを「リアクションに見る、キャラクターの設定法則」などとも言う。

つまり、何かが起こった時に、どうリアクションするかでそのキャラクターは決定する。ブラン

ドの信頼感は常に「一貫性」から生まれているので、これがちぐはぐになってしまうとブランドの不信へとつながる。

そのため、デザイン・ガイドライン作成においても、デザインによるブランド戦略を構築する際においても、全体のシナリオはだいたい決まっているほうが良い。予測不可能な未来については、そのアクションを言語化して定めておくのだ。

先ほどのウェブサイトで言えばこうだ。シナリオとしては、ユーザーの目線で、興味関心を引くストーリーとビジュアルから構成されている。ユーザーアクションについては、常に新鮮さと驚きを持って、シンプルに、あるいはスムーズに次の展開が訪れる、とこんな具合だ。

7 ユーザーの体験価値をデザインする

体験価値をデザインするために必要なこと

ここまで、主にデザインを実装する側からの法則やパターンを紹介してきたが、最後に少し「ユーザーの体験価値」という視点から、スケーラブル＆ダイナミックなアイデンティティ・デザインシステムの重要さを書いていきたい。

あなたはある朝、快適に目覚めて時間をチェックする。コーヒーを淹れてゆったりとした時間を過ごし、朝のテレビ番組をつけたままネットサーフィン。気になったニュースをチェックしてシェアしていく。時間ギリギリになってしまったので、駅まで自転車で。こういった、ごくありきたりな生活シーンの中に、さて、一体いくつのブランドが登場しただろうか。

新商品を世に出すプロジェクトの場合、通常のパンフレットやウェブサイトの中に登場する「新商品名」（あるいはブランド名だったりもするが）は、通常よりも目につくように、しつこく登場させることを推奨している。新しいものは全て、それが新しさというカテゴリーで興味関心を引いている間に、慣れ親しむというフェーズについて、緻密な計画や戦略を持っておかなければならない。

様々な専門家に意見を聞く

たとえば、ユーザーにとって見慣れない感じが良かっただけであれば、見慣れた瞬間にそれは価値のないものとなってしまう。つまり、もともと、こうなってほしいという体験のゴールも組み込んだ上で、アイデンティティ・デザインは作成されなければならない。見慣れない、新しい、斬新だというPRフェーズは評価軸では、一瞬でしかない。

私たちが目指すのは、朝のニュースで語られるような「目新しい話題」ではなく、ブランドに対する信頼を伴う実感や共感である。

「新しく生まれ変わったデザインってクールだね」
「新しく生まれ変わったデザインってやさしいね」
「新しく生まれ変わったデザインってわかりやすくて感じがいいね」

といった、ごく穏やかな感情と好意的に受け入れてもらえる体験（エクススペリエンス）を埋め込んでおこう。それらは長い期間において機能し続けてくれる。

筆者の専門は、デザインの中でもグラフィックを中心としたマーケティング・コミュニケーションの領域である。比較的近い事業領域で言えば、コミュニケーション領域（プランナーやコピーライターなど）、マーケティング領域（商品開発や事業戦略など）、デザイン領域（ウェブデザイン、プロダクトデザイン、空間デザイン）などがあるが、そのそれぞれの専門性の根幹となるロジックにおいて、不思議と重なり合い一致するポイントというものがある。だいたい次の三つが顕著だ。

1. 原理原則（決して抗えない真理）
2. 定説（だいたいはこうなる、という予測や法則）
3. 変化（少し前まではこうだったが、現状はこんな感じだ）

「アイデンティティ・デザイン」についての評価をグラフィックデザイン領域の専門家のみで評価すれば、「形状」の話になりがちだ。一方で、戦略コンサルタントとの意見調整であれば、新規事業計画とのマッチングや競合他社とのポジショニングに話は終始する。空間デザインの専門家との協議においては、室内装飾やサインの素材、施工方式、照明など店舗演出の話題となっていく。

これらは全て現状が良い悪いという判断ではなく、未来に向かった設計、デザイン計画であるところに注目してほしい。会話をシミュレーションしてみよう。ざっとこんな感じだ。

・専門家レビュー

1. そもそも、あのメーカーのロゴは〇〇であるから、〇方向という方向性は間違っていないだろう
2. 今後、事業拡大に向けて横展開が予測されるので、〇〇のサブブランド〇〇△へ展開が可能になるとより良いだろう
3. 少し前までは、××のトレンドが色濃かったが、これからを考えると〇〇△△へと進化を遂げることを求められるだろう

これが事業者単体のレビューとなると「合う合わない」「好き嫌い」の類に止まってしまうことも少なくない。

・社内の人気投票
なんとなく好き、かっこいい
なんとなく冷たい感じがする
他の案も見てみたい
ちょっと読みづらくないか

これでは、意見の収集はおろか、ここで止まってしまえば、次に何をしたらいいのかも見えにくくなってしまう。社員レビューや社員の人気投票などは、最もお勧めしない方法だ。

ユーザーとしてレビューする（デザイン最終選考のABテスト）

社内のデザイン人気投票はお勧めしないが、ユーザーレビューはなぜ推奨するのか。不思議に思うかもしれない。これは、ロゴやアイデンティティ・デザインを「ロゴアート」、つまり瞬間的な静止画像とする評価と、「デザインシステム」とする機能評価に分類したことと少し似ている。ぱっと見の好き嫌いと時間をかけた使用体験の報告では、デザインの評価が大きく異なるからだ。

冒頭の倉村まんじゅうの製造元「笹屋皆川製菓」にはじまり「銀座立田野」など、数多くの案件でアイデンティティ・デザインのお試し期間を導入している。お試し期間とはこのようなものだ。ある程度の絞り込まれたデザインの正解（＝つまり方向性）の中で、こちらの案でもいいし、ちらの案でもいいというバリエーションを、小さなイベントや人目にあまり触れないイベントなどで試験的に導入していく。これを、デザイン最終案のABテストとしておこう。デザイン案を絞り込んでいる際は気付かなかった様々な影響を、ABテストの実行から、デザイン発注者、あるいはデザインの製作者・制作チームは受け取ることができる。

たとえば笹屋皆川製菓のブランドにおけるシールを、白黒2パターン作り、その両方を「全国物産展」などのイベント展示で試用テストしている。つまり白いシールと黒いシールのまんじゅうを、

両方同じ場所で売ってみるのだ。すると次第に明らかになっていくのはユーザーレベルのデザイン評価だ。そしてこれは、販売側、つまりデザインの発注者も同じ評価を身をもって体験することとなる。

「高級感があっていい」「ブランドの統一感がある」などが主なものであるが、このケースでは、テストを経てひとつの新たな指針を得た。和菓子については黒ベース、洋菓子については白ベースという棲み分けだ。黒ベースのものには格調やクラス感があり、白ベースのものには優雅さや明るさがあった。そのどちらが良いのかということを、体験から実感したのだ。デザインの戦略性、計画性と同様に、試作や現場テストが成功のカギを握っているということは説明の余地もない。

一般的にこのような試みは、レスポンス広告のノウハウでもあり、マーケティング施策の一環である。デザインについて言えば、アートと捉えられることも少なくはない。しかし、このように「やってみないとわからない」ことを、ブランディングやマーケティング戦略の中にあらかじめ計画として組み込んでおくことは、変化する市場や概況にあってとても重要だ。

つまり、デザインをこのようなシステム（シンキング）として捉え、いったんはそのアート性と切り離して考える。そして試作とテストを行えば、それが未来への入り口となるのだ。未来への道を切り開いてから、デザインに潜むアート性やクリエイティビティに磨きをかけていくことはいくらでもできる（逆の場合は様々な可能性が激減するだろう）。

そうすれば、デザインはアートか、マーケティングか、などという不毛な議論をする必要さえもうなくなる。デザインに、誰にでも使える未来への希望の架け橋なのだ。

Design Guidelines

第5章

世界で一番小さい（ミニマムな）デザイン・ガイドラインを作ってみよう

1 | アイデンティティを定義しよう

笹屋皆川製菓の場合はロゴマークを作成しましたが、行動指針や、社是、ブランドの成り立ちなどを定義しても良いでしょう。

ロゴマーク

ロゴマークは、デザインシステムの核となる最高位の基本要素であり、ブランドの象徴でもあります。従ってロゴマークの形はどのような場合においても常に同一であり一貫したものでなくてはなりません。使用に関しては本ガイドラインを守り、品質を損なわないようにしてください。

P.250の①Principalsにあたる

2 | 主軸となるグラフィック（エレメンツ）を決めよう

笹屋皆川製菓の場合は、ブランド名と商品名に使用するフォントを規定しましたが、カラーやグラフィックを定義しても良いでしょう。

推奨書体（和文/漢字・かな・カタカナ）

パッケージや包装材など、笹屋皆川より発信する梱包・印刷物においては、陸隷書体の使用を推奨します。なお、環境的に陸隷書体の使用が困難な場合の代替として、隷書体をご使用ください。

陸隷

陸隷Std
アイウエオ あいうえお 愛伊宇営尾

隷書101（ボールド）
アイウエオ あいうえお 愛伊宇営尾

陸隷Std
1234567890ABCDEFGHIJKLM

隷書101（ボールド）
1234567890ABCDEFGHIJKLM

陸隷

笹屋皆川　創業天保元年

倉村まんじゅう
じゅうねんクッキー
花豆プリン　山塩プリン

P.250の②Toolsにあたる

推奨書体（欧文/英数字）

英文のロゴタイプにおける表示や海外向け広報物など、笹屋皆川より発信するアイデンティティデザインにおけるメインの書体は、Cachiyuyoの使用を推奨します。なお、これの使用が難しいときは一般的なサンセリフフォントあるいはHelveticaの英数字を使用して下さい。

Cachiyuyo Unicase Regular

abcdefghijklmnopqrstuvwxyz
1234567890
!"#$%&'()0=~<>/_+*}

Cachiyuyo Regular

ABCDEFGHIJKLMNOPQRSTUVWXYZ
1234567890
!"#$%&'()0=~<>/_+*}

Cachiyuyo Unicase (sample text)

sasaya
minakawa

ブランドカラー

笹屋皆川の店頭から商品まですべての同一性を保つために規定の表示色（カラーパレット）があります。表示色はブランドを訴求し、認知度を高めるうえで大変重要です。
共に使用が可能であり、すべての媒体において認識を等しくされるように調整をしてください。これを笹屋皆川の基本色とします。

ブランドカラー（ロゴカラー／メイン）

DEEP BLUE
- CMYK: C 100 / M 95 / Y 65 / K 50
- RGB: R 6 / G 24 / B 47
- WEB: #06182F

GRAY
- CMYK: C 0 / M 0 / Y 0 / K 40
- RGB: R 72 / G 71 / B 71
- WEB: #999999

RICH BLACK
- CMYK: C 60 / M 40 / Y 40 / K 100
- RGB: R 0 / G 0 / B 0
- WEB: #000000

LIGHT GRAY
- CMYK: C 0 / M 0 / Y 0 / K 20
- RGB: R 114 / G 113 / B 113
- WEB: #CCCCCC

WHITE
- CMYK: C 0 / M 0 / Y 0 / K 0
- RGB: R 225 / G 225 / B 225
- WEB: #FFFFFF

3 | 実際に使用するシーンを想像して
デザインを展開してみよう

笹屋皆川製菓の場合は、ブランドカードやポリバッグを作成しましたが、ウェブやカタログなどに展開してみても良いでしょう。

笹屋皆川ブランドカード

ブランドカードのデザインはロゴマークを使用します。カード作成には、前述の配色トーンを意識し、クラス感高い笹屋皆川ブランドのイメージを正しく伝えるように留意してください。

P.250の③Applicationsにあたる

笹屋皆川ブランドバッグ

ブランドバッグのデザインはロゴマークを使用します。バッグ作成には、前述の配色トーンを意識し、クラス感高い笹屋皆川ブランドのイメージを正しく伝えるように留意してください。

4 | ブランドのイメージが統一できるような空気感を定義しておこう

カラーパレットやフォントの指定だけでなく、それらをどのようなトーンで使用するか、基準値を決めておきましょう。笹屋皆川製菓の場合は、イベント展示の空間デザインを想定しましたが、ネットショップや制服などを想定しても良いでしょう。

笹屋皆川ブランドの2つの配色トーン

ビジュアルインパクトや第一印象を鮮明なものにするためには、インパクト・ブランドラインを使用。贈答品用の掛け紙包装紙など、品質や信頼感の醸成のためには、ホワイトスペースをいかしたクールな配色イメージを使用します。

Impact Brand line
ディープブルー　　全体面積の80%以上
ブランドキーカラー　全体面積の20%以下

Cool Brand line
ホワイトスペース　　全体面積の80%以上
ブランドキーカラー　全体面積の20%以下

80%以上

例

P.250の④Image (Tone and Voice) にあたる

笹屋皆川ブランド・イメージのための戦略（空間デザイン）

イベント会場やオフィス、スクールなどの空間デザインは、開催環境や設備、環境にあわせて柔軟にマテリアルを選ぶことができます。ただし笹屋皆川のキーカラーが全体の50％以上になるよう配慮し、笹屋皆川ブランド・イメージを保持してください（ブライトスタイルのトーンを採用）。

笹屋皆川ブランド・イメージのための戦略（空間デザイン）

イベント会場やオフィス、スクールなどの空間デザインは、開催環境や設備、環境にあわせて柔軟にマテリアルを選ぶことができます。ただし笹屋皆川のキーカラーが全体の50％以上になるよう配慮し、笹屋皆川ブランド・イメージを保持してください（ダークスタイルのトーンを採用）。

5 | デザイン・アイデンティティを拡張させて、新たな可能性を拓こう

笹屋皆川製菓の場合は、洋菓子にも和菓子にも展開できる複数のロゴパターンを作成しましたが、サブカラーのパレットや、起点になるグラフィックにエレメントを追加したアイデンティティを作成しても良いでしょう。

笹屋皆川ブランド・イメージのための拡張デザイン 1

笹屋皆川モノグラムは、笹屋皆川ブランドのイメージを正しく伝えるために、その配色のバランスを保ち変えてはいけません。包装紙として使用する場合の縦、横の向きや基本的な使用のサイズは自由とします。指定した最小サイズ以下の場合は、必ずこちらの大きなモノグラム＋単色カラーを使用してください。

P.250の⑤Extensible Graphicにあたる

笹屋皆川ブランド・イメージのための拡張デザイン 2

笹屋皆川モノグラムは、笹屋皆川ブランドのイメージを正しく伝えるために、その配色のバランスを保ち変えてはいけません。包装紙として使用する場合の縦、横の向きや基本的な使用のサイズは自由とします。指定した最小サイズ以下の場合は、必ずこちらのモノグラム＋単色カラーを使用してください。

本書のポイントであるデザインロジックとデザイン用語のまとめ

1. （ビジュアル）アイデンティティ・システム

 略してVI。企業やサービスのシンボルマークや、ロゴタイプを中心としたデザインシステム。アイデンティティ・デザインの起点となる定義、組み合わせや発展に際するデザインシステムの原理原則、フォントやカラーなどのツール、実際に実行されるアプリケーションによる使用事例、禁則などからなる。

2. スケーラブル・アイデンティティ・デザインシステム

 VIシステムのアジャイル開発版的で、段階的な発展、段階的なデザイン移行のための「成長するデザイン」のための考え方。成長するデザイン戦略。

3. デザイン・ガイドライン（デザイン・マニュアル）

デザインシステムを運用、活用するための手引き。ガイドライン。

Design Guidelines

Master Brand (Brand Identity)
- ① Principals
 - Isolation
 - Lock up
 - Prohibition
- ② Tools
 - Fonts
 - Color Pallets
 - Graphic Elements
- ③ Applications
 - Print (Business Card, more…)
 - Web (Corporate Site, more…)
 - Environments (Shops, more…)
 - Products
 - Package
 - PR, SP
- User Experience
 - Motion (Touch)
 - ④ Image (Tone and Voice)
 - more….
- Design Format (Design Templates)
 - Style Guidelines
 - Prohibition format
 - more….

Extensible Brand Identity (Sub Brand)
Extensible Brand Identity (Sub Brand)
Extensible Brand Identity (Sub Brand)

- ⑤ Extensible Graphic
- Extensible Color
- Extensible Art

・
・
・

® Scalable Identity System

4. トーン・アンド・マナー
（海外の広告マーケティング用語としてはトーン・アンド・ボイスなどともいう）

多くの人が、それに対して持つ共通のイメージ。雰囲気。空気感。そのものやサービスの「らしさ」の一貫性。体験（エクスペリエンス）や記憶の元になるような「印象的」なイメージ。また、それらの感覚や体験をマーケティング戦略に組み入れること。

5. （デザインの）クラスとタイプ

デザインされたものに対して、全ての人が感じうる二軸の体験軸。「良い、悪い」「高級そう、安っぽい」などの良否を問う感情に対して「好き、嫌いか」「個性的、個性的でない」など。これらの二軸を戦略的にコントロールすることで、ブランドのポートフォリオの醸成、あるいは、サブブランドなどの展開が可能に。

6. （デザインの）方向性

デザイン・ディレクション（クリエイティブ・ディレクション）のこと。ブランドやサービスの「間違えられてはいけない方向性」に対しての「進むべき道（方向性）」「取るべき戦略性」「創発的

戦略と計画的戦略」によるデザインの実施。

7．（デザインの）スタートとゴールを決める。グランドデザイン、全体構想からのデザイン

短絡的な文脈でなく、プロジェクトの全体像や全体構想から、その意味、コンセプト、方向性、印象、エレメントなどによって、デザインを開発する手法。

あとがき

「ウジさん、例のあのプリン。どうも売れているらしいんですよ」

2016年のちょうど3月11日。福島県商工会連合会頒布会事業の取材として、私たちは偶然にも会津下郷を訪れる機会に恵まれた。東京で生まれ育った私にとって、3月の福島はまだまだ底冷えが厳しく感じたが、心なしか頬をなでる風に春のにおいがした。

当初「地元のこだわり素材」を掲げていた笹屋皆川製菓の新商品開発は、「若者から大人まで多くのターゲット層に好まれる上品なあんプリン」として、テスト販売をスタートしていた。老舗のまんじゅう屋がこだわりの「あん」で作る和プリンである。新デザインを身にまとい、若干高めの価格設定をしたにも関わらず、そのプリンは現在、女子高生にも人気だと言う。最近、地元の情報誌に紹介され、ついには生産が追いつかず、製造の人手も足りない、という嬉しい悲鳴をあげることとなった。

「多分に、ジャケ買い的な要素もあるんじゃないかなと。自分の考えですが」

商工会の担当さんの言葉が耳に心地良い。この日ばかりは、自然と笑みがこぼれるのを押さえる

ことができず、結局一日中そんな調子で過ごした。さあ、これからが本当の意味でのスタートだ。

さて今日は、西に向かう新幹線でこの原稿を書いている。デザイン研修がきっかけでご紹介いただいた、ある食品メーカーの社長とお会いするためだ。地域の中でも斬新な挑戦を続け、商品も良いのだが市場が縮小傾向だという。資料に目を通したが、今の売値は安すぎるし、商品の正しい価値が伝わっていないように感じる。今の顧客層よりも高いところに、より広くとれそうだ。ちなみに、今回の相談は「贈答品パッケージデザイン」のリニューアルだ。もちろん、箱のデザインだけでなく、時代に即したり・ブランディングやデザイン戦略の導入を提案してこようと思う。

２００８年に出版した『視覚マーケティングのススメ』(クロスメディア・パブリッシング刊)の中で、こう記した。

「デザインとは資産であり消耗品ではありません」

「24時間365日、働き続けてくれるあなたのパートナーなのです」

時代の流れは早く、デザインの流行も常に移り変わっていく。動き続けるもの、変わってしまうものを追い続けることはとても難しい。だからこそ、ずっと続けられるデザインを、継ぐことのできる戦略を、あなたを助けるパワフルなパートナーを、あなたの手で選び、掴み取って欲しい。私たちの明るい未来のために。

２０１６年５月　ウジトモコ

■参考事例・制作者クレジット

笹屋皆川製菓
Design Firm : Uji Publicity
Art Director : Tomoko Uji
Designer : Akiko Shiratori, Kazuyo Ajisawa

金子牧場
Design Firm : Uji Publicity
Art Director : Tomoko Uji
Designer : Akiko Shiratori

オートレース／公益財団法人JKA
Design Firm : Uji Publicity
Art Director : Tomoko Uji
Designer : Akiko Shiratori

福島美味プロジェクト
Design Firm : Uji Publicity
Art Director : Tomoko Uji
Designer : Akiko Shiratori, Kazuyo Ajisawa, Kayoko Isobe, Miku Endo
Web Development : Takashi Wakimura, Masaaki Komori
Asistant Art Director : Hiroya Endo
Photo : Nobuo Iida

銀座立田野
http://www.ginza-tatsutano.co.jp/
http://saryo.in/
Design Firm : Uji Publicity
Art Director : Tomoko Uji
Designer : Kazuyo Ajisawa
Web Development & Design : Masaaki Komori
Photo : Nobuo Iida

「幸せますブランド」デザインガイドライン／山口県防府市
http://hofu.io/styleguide/
Design Firm : Uji Publicity
Art Director : Tomoko Uji
Web Development & Design : Masaaki Komori
Asistant Art Director : Hiroya Endo, Shu Yamamichi, Shuhei Hiruta

豊島屋本店
http://www.toshimaya.co.jp/
http://globalstore.toshimaya.co.jp/
Design Firm : Uji Publicity
Art Director : Tomoko Uji
Web Development & Design : Masaaki Komori, Shoko Okano, Shinya Deguchi
Asistant Art Director : Hiroya Endo

■使用イメージ・クレジット

P.68：©deomis / Shutterstock.com
P.152a：©Lucian Milasan / Shutterstock.com
P.152b：©testing / Shutterstock.com

■参考文献、ウェブサイト

・書籍
『ユーザーイリュージョン―意識という幻想』(2002年／トール・ノーレットランダーシュ著／紀伊國屋書店刊)
『経済は感情で動く―はじめての行動経済学』(マッテオ・モッテルリーニ著／2008年／紀伊国屋書店刊)
『売れるデザインのしくみ―トーン・アンド・マナーで魅せるブランドデザイン』(2009年／ビー・エヌ・エヌ新社刊)
『デザインセンスを身につける』(2011年／ソフトバンククリエイティブ刊)
『戦略サファリ 第2版―戦略マネジメント・コンプリート・ガイドブック』(ヘンリー・ミンツバーグ、ブルース・アルストランド、ジョセフ・ランペル著／2012年／東洋経済新報社刊)
『流れとかたち―万物のデザインを決める新たな物理法則 』(エイドリアン・ベジャン著／2013年／紀伊國屋書店刊)
『伝わるロゴの基本―トーン・アンド・マナーでつくるブランドデザイン』(2013年／グラフィック社刊)
『問題解決のあたらしい武器になる視覚マーケティング戦略』(2014年／クロスメディア・パブリッシング刊)
『slide:ology［スライドロジー］プレゼンテーション・ビジュアルの革新』(ナンシー・デュアルテ著／2014年／ビー・エヌ・エヌ新社刊)
『ブランド論―無形の差別化を作る20の基本原則』(デービッド・アーカー著／2014年／ダイヤモンド社刊)

・筆者サイトより
「カラーマネジメントの超基本3原則」：http://ujipub.exblog.jp/22191898
「Buzz Colorについてもっと知りたい!?」：http://ujipub.exblog.jp/23044121

・フォントメーカー・ベンダー
FONTPLUS：http://webfont.fontplus.jp/
株式会社モリサワ：http://www.morisawa.co.jp/
MyFonts：http://www.myfonts.com/

・デザイン・ガイドライン
防府幸せますブランド デザイン・ガイドライン：http://design.hofu.io
Google：https://www.google.com/design/spec/material-design/introduction.html
BBC GEL：http://www.bbc.co.uk/gel

ウジ トモコ

多摩美術大学グラフィックデザイン科卒。広告代理店および制作会社にて、三菱電機、日清食品、服部セイコーなど大手企業のクリエイティブを担当。1994年ウジパブリシティー設立。デザインを経営戦略として捉え、採用、販促、ブランディングなどで飛躍的な効果を上げる「視覚マーケティング」の提唱者。
ノンデザイナー向けデザインセミナーも多数開催。「福島美味ブランドプロジェクト」アートディレクター。かごしまデザインアワード審査員。山口県防府市「幸せますブランド」契約アートディレクター。「鳥取みらい」アドバイザー。老舗や日本の良いものを世界に打ち出すブランディング案件にも積極的に取り組んでいる。
著書に『視覚マーケティングのススメ』(クロスメディア・パブリッシング)、『売れるデザインのしくみ　トーン・アンド・マナーで魅せるブランドデザイン』(BNN)、『デザインセンスを身につける』(ソフトバンク新書)、『伝わるロゴの基本─トーン・アンド・マナーでつくるブランドデザイン─』(グラフィック社)、『新しい問題解決の武器となる視覚マーケティング戦略』(クロスメディア・パブリッシング) などがある。
株式会社ウジパブリシティー代表　　http://www.uji-publicity.com

生まれ変わるデザイン、持続と継続のためのブランド戦略

老舗のデザイン・リニューアル事例から学ぶ、ビジネスのためのブランド・デザインマネジメント
2016年6月11日　初版第1刷発行

著者	ウジ トモコ
デザイン・DTP	Happy and Happy（甲谷 一 / 秦泉寺 眞妃）
編集	松山 知世
発行人	簸内 康一
発行所	株式会社ビー・エヌ・エヌ新社
	〒150-0022 東京都渋谷区恵比寿南一丁目20番6号
	fax 03-5725-1511　e-mail info@bnn.co.jp　http://www.bnn.co.jp/
印刷	日経印刷株式会社

©2016 Tomoko Uji All rights reserved.

ご注意　※本書の一部または全部について個人で使用するほかは、著作権上（株）ビー・エヌ・エヌ新社および著作権者の承諾を得ずに無断で複写、複製することは禁じられております。※本書の内容に関するお問い合わせは弊社Webサイトから、またはお名前とご連絡先を明記のうえE-mailにてご連絡ください。※乱丁本・落丁本はお取り替えいたします。※定価はカバーに記載されております。

ISBN978-4-86100-983-9　Printed in Japan